Début d'une série de documents en couleur

Charles FUINEL

Art
&
Critique

BIBLIOTHÈQUE D'ART DE LA CRITIQUE

Fin d'une série de documents
en couleur

*Don de l'auteur
à la Bibliothèque Nationale
C. Huinal*

ART & CRITIQUE

8°Z
15078

Charles FUINEL

Art
&
Critique

PARIS
BIBLIOTHÈQUE D'ART DE LA CRITIQUE
50, Boulevard Latour-Maubourg

1898

PRÉFACE

Dans les époques de transition, l'histoire littéraire multiplie ses facettes, les périodes se succèdent avec rapidité, le talent se dépense en nouveautés inutiles, dont l'éclat est toujours éphémère, aucune formule ne vient fixer la marche des esprits et rallier sur un idéal la conscience universelle.

Mais si les grandes synthèses font défaut à ces périodes, combien riches sont les éléments d'analyses qu'elles nous laissent !... Il semble que des trésors ont été prodigués pour combler le vide qui se creuse entre ce qui a été et ce qui sera. Il semble que l'intelligence humaine, comme une boussole affolée, tourne dans tous les sens pour retrouver le nord perdu, et ce mouvement de suprême angoisse développe en elle une activité vertigineuse.

Jamais on n'a tant écrit que de nos jours, jamais

les arts n'ont vu une production aussi exubérante, aussi variée et aussi ingénieuse, jamais la science n'a soumis la matière à d'aussi merveilleuses applications pratiques, jamais le métier n'a coudoyé de plus près l'art, jamais la littérature et l'art ne se sont prêté un plus mutuel appui, au point parfois de se confondre, et cependant jamais on n'a moins entendu la littérature et l'art, jamais les choses de l'esprit n'ont laissé la conscience intime plus perplexe, jamais le mot « intellectualité », dont on a tant abusé, n'a été moins compris des foules et plus diversement interprété par les prétendus initiés.

Ce que la littérature et l'art ont d'apaisant pour qui en possède le sens profond, s'est transformé en une irritante manifestation de la personnalité, le « moi haïssable », dont parlait Pascal, est devenu l'objet d'un culte exclusif, il s'est développé au détriment de l'harmonie. A défaut d'une chimère commune, chacun eut sa chimère.

De telles manifestations appartiennent aux époques de transition et en sont, à proprement parler, la marque. Elles n'en constituent pas moins dans la nuit sombre une sorte de « pointillé » lumineux qui éclaire la route jusqu'à l'aube de l'ère nouvelle. Tout a son prix quand on est égaré dans une ville endormie. La moindre lueur évoque tout un monde, et quand la grande clarté du soleil vient mettre chaque chose à son point, on est tout heureux de se souvenir des fantasmagories de la nuit et des peurs

étranges que chaque ombre faisait. Le passage difficile est franchi.

Sommes-nous au terme de cette « marche à l'étoile », verrons-nous encore longtemps ces météores de la littérature et de l'art croiser sur notre horizon de vaines paraboles, dont l'observateur ne peut recueillir que de rapides « instantanés », sommes-nous à la veille d'un grand siècle ? A quoi mène l'art, s'il n'atteint pas son but sublime, qui est de réaliser l'union parfaite des intelligences devant l'évidente beauté ? A quoi mène la critique, s'il elle n'a pour résultat que de multiplier les malentendus et les discussions byzantines ? Disons-le hautement, à quoi mène tout effort de l'esprit, s'il n'a pas pour terme la plus grande gloire de Dieu ?...

Ces questions se soulèvent à chaque tournant de l'histoire. Chaque époque, son cycle révolu, retombe dans la poussière sans avoir vaincu la beauté. Les Pyramides disent le grossier hommage de nos ancêtres à l'immensité, nos arts diront la folie de nos intimes subtilités. Un art fut païen, un art sera chrétien. Et cependant rien de définitif ne doit demeurer des hommes, sinon la conscience d'une gloire qui les dépasse et la certitude qu'un acte d'amour est infini.

Le célèbre sonnet d'un pamphlétaire à la vierge :

Toi que n'a point frappée un premier anathème...

peut s'étendre à toutes les générations, comme une

*prière et un acte d'amour sans fin, mais l'intention
en art n'est pas la réalisation, et le terme recule à
l'infini quand la gloire à atteindre est infinie. C'est
donc l'impuissance de l'art qui fait la plus grande
gloire de Dieu. De l'amour naît l'humilité, de l'humilité la prière, de la prière un culte plus pur de
la beauté. Cercle vicieux mais fécond en œuvres de
tout genre.*

*Avant donc que l'impitoyable anathème frappe
toute une période littéraire et tous les arts d'une
génération, qu'ils appartiennent à l'art païen ou à
l'art chrétien, il est bon de rechercher ce qui doit
en survivre quelque temps encore, servir de transition, offrir un modèle aux nouveaux venus et un
sujet de discussions aux critiques. Hormis quelques
exceptions de génie, l'art est une tradition et, comme
la nature, procède non par bonds, mais par une
lente et insensible évolution.*

*Les trois années qui viennent de s'écouler ont été
marquées par d'importants événements littéraires,
par des essais nombreux et intéressants de la part
de jeunes auteurs dont le talent est encore loin
d'avoir donné sa mesure, mais dont les nouveautés
ont été goûtées et encouragées. Depuis vingt-sept
ans les petites périodes littéraires se suivent ainsi,
sans donner l'essor définif à un grand art, sans
émanciper ceux qui subissent encore le poids de
douloureux événements ou la tutelle de maîtres plus
renommés que bien informés. Toutes les activités*

sont en jeu pour refaire un monde nouveau et un idéal nouveau ; seuls les « déracinés » de la vieille bourgeoisie littéraire commencent à comprendre qu'en faisant un pas en avant ils vont rencontrer d'autres semeurs de pensées. Le reste des patriciens demeure paisible sur ses positions, regardant deux camps opposés se former, l'un pour la foi, l'autre pour la science, mais dont aucune formule littéraire ou scientifique ne vient encore délimiter les frontières. L'art pur est honoré dans les deux camps et se mêle à toute chose. Il a pour lui le prestige d'unir étroitement l'esprit et la matière ; il unit les deux camps. Il est le trait d'union de demain, et son indépendance plane sur les luttes futures. Il peut pacifier sans confondre, relever sans offenser. Il est l'arme à deux tranchants. Les patriciens ne le voient pas et continuent à ne rechercher en lui que la jouissance banale de leurs désœuvrements. Tel n'est pas l'avis des nouveaux venus, qui savent quelle puissance est une idée fixée par l'art. Ils s'en serviront pour le bien et pour le mal.

Ces pages ont été écrites au jour le jour, dans la sincérité du moment. Ce n'est point une histoire complète de ces trois années 1895, 1896 et 1897, mais une série d'aperçus. Données en articles à la revue La Critique, *elles sont, pour la plupart, déjà connues d'un certain nombre de lecteurs. Leur carac-*

tère général, en dehors de toute polémique, les désignait pour un volume d'études littéraires.

Le titre de chacun des articles qui composent ce volume a été conservé, afin de bien indiquer à l'occasion de quelle manifestation littéraire ou artistique l'étude fut faite. Le texte a été maintenu intégralement, afin que chaque article formât un tout complet. L'ordre chronologique a été respecté, constituant ainsi la valeur historique et documentaire de l'ouvrage. Le lien de la pensée n'en est que plus solide, car l'enchaînement logique permet de suivre les phases de ces notations de la vie littéraire. Les dates enfin ont été indiquées pour faciliter les concordances et rappeler à la mémoire les événements de l'actualité qui se rattachent à la publication de ces articles.

Que de faits sont intimement liés à l'histoire littéraire de ces trois dernières années !... La question de la participation de nos artistes à l'exposition de Berlin souleva des polémiques sans nombre sur le rôle international de l'art et de la pensée. Question toujours brûlante et jamais résolue entre ceux qui s'estiment les citoyens de l'univers, et ceux qui appartiennent avant tout au sol et à la race d'où ils sont sortis. Question qui suppose une connaissance parfaite de l'influence que les lettres et les arts ont dans la vie réelle et que Jean-Jacques Rousseau eût tranchée en disant que le plus sûr moyen de vaincre un ennemi, était de lui communiquer la corrup-

tion dont on souffre soi-même. Hélas! la santé morale des peuples ne résiderait-elle que dans une suprême barbarie?...

Puis des luttes s'engagèrent sur la propriété artistique et littéraire. Admise d'une façon absolue par les uns, niée totalement par les autres, réduite aux vagues décisions de la convention de Berne de 1886, elle attend encore du législateur une règle universellement acceptée et une sanction sérieuse. Les droits de la pensée, tour à tour méconnus et exaltés, contiennent en germe toutes les révolutions. L'artiste et le penseur sont des magiciens qui détiennent le terrible secret d'apaiser ou de déchaîner les passions.

Les livres enflammés et mystiques du Sâr Péladan, ses expositions symboliques tournèrent nos regards vers l'Orient. Le buddhisme devint à la mode, et peu s'en fallut que les parisiens n'y perdissent tout leur bon sens.

Le dix-huitième siècle hanta peu après nos imaginations. On chercha dans l'esprit de Diderot et des encyclopédistes cette raison positive dont on voulait doter tous les arts, pour en faire les instruments dociles de la philosophie rationaliste. Ce n'était point affaire d'art mais affaire de critique, et une confusion de plus s'établit.

Des livres consacrés à la mémoire de diplomates et de critiques, de petits papiers et des bibelots vinrent faire une heureuse diversion.

On entra alors dans la période des pièces de théâtre. C'est là que le mouvement symboliste moderne attendait de pied ferme le feu de la rampe. Le vieil esprit parisien en était à jamais banni. Comme toutes les exagérations, il aboutit à un désastre et une crise théâtrale se déclara. Cependant la scène s'était renouvelée et le théâtre s'était ouvert aux idées générales. D'amusement léger, parfois littéraire, il était devenu une tribune et une chaire de prédicateur. Le public se lassa de cette nouvelle confusion des genres et reporta toute son attention sur les expositions de peinture et de sculpture, moins pour l'étude et la compréhension de l'œuvre d'art en elle-même que pour l'amusement facile des yeux.

De l'amusement à la licence, il n'y a qu'un pas ; il fut bientôt franchi et une réaction violente se déclara contre toute cette imagerie. Comme au moyen âge, de farouches iconoclastes se dressèrent. Au milieu de tout ce bruit les iconophiles se réunirent discrètement et fondèrent une société pour populariser l'art, tout en le sauvant du jugement brutal et sans appel des foules.

Un événement douloureux, la mort d'un enfant, à qui la fortune avait prodigué à la fois toutes ses faveurs et toutes ses tortures, vint appeler l'attention sur le dévouement dont une femme de théâtre peut être capable. L'art élèverait-il réellement les cœurs et deviendrait-il même, pour certaines natures héroïques, une source de vertu ?... Paris, qui avait

jadis pleuré la Malibran, trouva encore ce jour-là une larme, et bientôt oublia...

Le théâtre donnait toujours sa note mystico-symbolique, tout en essayant la reprise de quelques vieux auteurs démodés, quand éclata comme un coup de tonnerre l'apostrophe de M. Emile Zola à la jeunesse et aux jeunes revues. Il rompait avec les nouveaux venus, champions de l'idéal, que son naturalisme n'avait pas prévus. Ils le lui rendirent bien !...

Le théâtre sévissait toujours en Ibsen majeur à côté de la représentation un peu modernisée des Mystères du moyen-âge, mais une note latine semblait venir de l'Espagne. Le Grand Galeoto fut accueilli comme un nouveau Cid Campéador. Nous redevenions cornéliens.

La fameuse querelle de Paul Bourget contre son éditeur Lemerre, étouffa les bruits du théâtre. La question de la propriété artistique et littéraire surgissait encore une fois dans toute son acuité. Elle rendit la vie au livre, qu'une trop grande production avait déprécié et qui dormait comme une chose vile aux étalages multicolores du boulevard. Des pièces de théâtre furent même écrites pour être lues. Chacun avait son spectacle dans son fauteuil. Le livre était devenu, suivant le titre heureux que Maeterlinck avait donné à un de ses volumes, « le trésor des humbles. »

Bientôt la vie universelle fut suspendue par l'arrivée de l'empereur de toutes les Russies. Un monde

vieux de vingt-cinq ans allait finir, un autre commencer,... Les lettres et les arts n'obéissent pas aux mêmes lois que la politique, et nous ne voyons pas dans cet événement populaire l'annonce d'une révolution intellectuelle... Des relations plus intimes avec le grand empire du Nord vont sans doute donner à nos historiens et à nos romanciers un nouveau champ d'activité, mais notre vieille civilisation a subi l'assaut de bien d'autres nouveautés...

Elle semble du reste trouver un rajeunissement dans un retour en arrière... Serait-on allé trop vite et trop loin ?.., Bien des fleurs sont ainsi restées le long de la route. Les glaneurs surgissent maintenant. Le théâtre a donné l'exemple de la réaction. Il a même joué une pièce de M. Jean Richepin.

L'étude des différents snobismes de notre époque, signalés par M. Jules Lemaître, réveille encore une fois l'esprit critique qui semblait avoir atteint ses dernières limites. Mais il est inépuisable et conduit à l'Académie !... Nous l'y retrouverons quelque jour pour juger le féminisme grandissant. C'est le dernier snobisme que nous réservait l'étude de ces trois dernières années. Le définir serait imprudent, le craindre est sage, le combattre serait dangereux.

Ainsi de page en page nous avons suivi les événements, cherchant l'actualité là où elle se trouvait. Ce sont des pages vécues, non rédigées après coup et pour le besoin de la cause.

Quelle cause d'ailleurs servons-nous, sinon celle de la petite patrie dans la grande. Rapporter à la société française le mouvement universel des lettres et des arts est un acte légitime. Elle a été par sa civilisation, quatorze fois séculaire, notre éducatrice et elle nous sert de point de comparaison pour toutes les autres. Elle accueille toutes les nouveautés et tous les talents, mais elle ne sert qu'une cause, la sienne. Qu'elle nous suffise pour le progrès du monde!... C'est sur les rives de la Seine que l'art et la critique s'unissent le plus commodément dans une devise commune : « Lumière et liberté »!...

CHARLES FUINEL.

Paris 15 Décembre 1897.

ART

Art !..............
Art ! Terrible envoûteur qui martyrise l'âme,
Railleur mystérieux de l'esprit pèlerin !

Il n'est pas de poète insoumis à ton frein :
Et tous ceux dont la gloire ici-bas te proclame
Savent que ton autel épuisera leur flamme
Et qu'ils récolteront ton mépris souverain.

(Maurice Rollinat.)

L'art ne prend pas seulement l'esprit, il prend le cœur. Par l'esprit il tient aux choses éternelles, par le cœur il tient à nos passions. Ainsi se renouent les deux extrémités de la chaîne.

— Faut-il aller à Berlin ?

Telle est la question que, depuis quelques semaines, tous les artistes se posent.

— Allez-y : votre esprit vous y appelle. N'y allez pas : votre cœur vous retient parmi nous.

C'est la seule réponse à faire.

L'art n'a pas de frontières, si l'on considère son domaine intellectuel ; il a au contraire des frontières très limitées, si l'on considère la source première où il a pris la vie : le berceau d'un cœur qui souffrit et aima.

Il subit les lois de l'esprit, mais, son caractère, il le puise dans le cœur.

Par l'intelligence il appartient à l'ordre universel, par la sensibilité il appartient à la patrie.

Artistes qui apporterez au monde le fruit de votre intelligence, laissez-nous du moins ce qui naquit de l'harmonie de vos cœurs : les œuvres qui, depuis vingt-quatre ans, ont chanté les joies et les douleurs de la patrie !

Vous êtes hommes de goût avant tout, vous saurez choisir.

N'oubliez pas que chaque œuvre d'art est une petite religion pour tous ceux qui l'admirent.

De là, les droits de la critique.

En dehors des principes rationnels qui régissent toute production de la pensée hu-

maine, ce qui constitue une œuvre d'art, c'est le caractère.

Le rôle de la critique d'art est de préciser et de déterminer ce caractère, de le traduire ensuite pour le public en une formule facile à retenir.

L'effort de l'artiste est de donner un caractère à son œuvre.

Laissons aux Allemands la philosophie et l'esthétique pure, où ils excellent. Si l'art est un mot abstrait dans toutes les langues, l'œuvre d'art est une chose concrète que le caractère de l'artiste a créée et que le goût public a sanctionnée ou rejetée.

Ce tribunal n'est pas sans appel quand il s'agit de certaines délicatesses de la pensée, de certaines finesses de la forme ; il ne saurait faillir quand il s'agit du patriotisme alarmé de tout un peuple. C'est ici qu'il ne faut pas vraiment espérer que l'esprit sera la dupe du cœur.

L'art est un culte qui ne tient pas seulement à l'admiration intellectuelle du beau, et la participation de nos artistes à l'exposition de Berlin peut être l'occasion de savoir ce qu'il entre de sensibilité dans ce culte.

Ce qu'il y entre de souffrance, le poète dans ses cris de douleur, l'artiste dans l'angoisse de sa tâche sans cesse recommencée, peuvent seuls le dire. Tout cela pour être incompris ou simplement catalogué dans une des pauvres formules que la critique invente pour soulager la mémoire du public et pour enrichir la langue de quelques préciosités de plus ! Ce qu'il y a d'or et de larmes dans ces creusets qui résument souvent une vie tout entière, que la propriété artistique et littéraire préserve à peine de la contrefaçon et du plagiat, que rien ne préserve du snobisme des intelligences et de la bassesse des goûts de la foule ! Mais ils le savent, ces esthètes et ces martyrs de l'idée ! Ils savent que la vie ne saurait être emprisonnée dans une œuvre d'art. De Praxitèle à Fra Angelico, d'Homère à Hugo, des Assyriens et des Etrusques aux symbolistes modernes, ils savent que les concepts sont infinis et que l'art est limité. Et cependant ils recommencent indéfiniment ce labeur, pour faire qu'une chose soit à la fois matière et esprit, immobilité et mouvement. A travers les espaces et les âges, l'humanité circule autour de ces au-

tels du beau, bientôt indifférente, souvent dédaigneuse, parfois méprisante. Les âmes, délivrées de l'obsession de tant de chefs-d'œuvre, se renouvellent dans la virginité d'un idéal nouveau ; le sourire d'une fleur et un rayon de soleil font naître d'autres rêves !...

Alors l'artiste vaincu, sentant qu'il n'a point assez de caractère pour étreindre ces amours qui remontent sans cesse vers une source mystérieuse et plus élevée, confond son caractère propre avec celui d'une époque et d'un pays, espérant ainsi lui donner plus d'immortalité. Son esprit et son cœur ne font plus qu'un avec l'esprit et le cœur d'une nation. L'art national est né de tous ces morts, comme un édifice public des marbres vierges arrachés du flanc des montagnes.

Saluons les morts et laissons les vivants passer la frontière.

Ils resteront eux-mêmes, car ils ont su par eux-mêmes souffrir et jouir.

(Avril 1895).

LA PROPRIÉTÉ

ARTISTIQUE ET LITTÉRAIRE

Après l'œuvre émancipatrice de la Révolution Française ; après la loi que le chevalier de Boufflers fit voter, le 7 janvier 1791, pour la protection des découvertes utiles, afin d'en assurer la propriété à leurs auteurs ; après le discours de Lamartine, en 1841, sur l'extension de la propriété industrielle aux choses de l'esprit ; après les éloquentes revendications de Victor Hugo, en 1878, sur les droits que l'auteur doit toujours conserver sur son œuvre ; après un siècle de réformes législatives, la propriété artistique et littéraire est

encore incertaine, confuse, mal défendue contre les contrefacteurs, livrée sans merci aux intermédiaires, quand elle n'est pas purement et simplement niée par quelques jurisconsultes.

Au lieu d'un droit de propriété réelle sur la chose produite, avec l'obligation de payer à l'auteur un droit d'usage, c'est une sorte de propriété temporaire, attachée à la personne de l'auteur et rappelant les priviléges de l'ancien régime, que la loi reconnaît !... Au lieu de la perpétuité et de la transmissibilité, c'est l'arbitraire variant avec chaque législation, mille exceptions et mille difficultés apportées aux droits des héritiers ! Au lieu de la sécurité du lendemain et de la rémunération du travail de chaque jour, c'est la misère, la dette et l'exploitation qui attendent l'artiste et l'écrivain !...

L'ouvrier de la pensée, d'où naissent tant de commerces, d'industries, d'activités sociales, est moins protégé que l'ouvrier de la main, qui peut faire grève à certaines heures, tandis que l'idée, une fois lancée, demeure toujours féconde dans l'officine des intermédiaires et des exploiteurs. Papin mourut pau-

vre, et les héritiers d'Homère, de Virgile et de Corneille, s'il en existait encore, n'auraient point de droits d'auteur à toucher sur les éditions qui font aujourd'hui la fortune des librairies classiques.

Niez donc la matérialité de ces pensées, devenues choses d'industrie !...Niez donc le droit de l'auteur sur son œuvre, pour le transformer en une sorte de créance viagère, faveur exceptionnelle, création toute libérale par la loi d'un droit qui n'existait pas, hommage bénévole de la société vis-à-vis de la gloire, privilége qui ne vaut pas les pensions dont Louis XIV savait gratifier ceux qui illustrèrent son règne !...

.*.

C'est sur le terrain d'un droit réel qu'il faut se placer, sur celui d'une production industrielle et commerciale, sur celui de la propriété la plus absolue dont les éditeurs, imagiers, vulgarisateurs et reproducteurs ne sont que les locataires et les loueurs d'ouvrage. C'est sur cette propriété, illimitée et transmissible, que l'auteur a consenti, moyennant redevance, à un démembrement de sa propriété, à un droit d'usage pour la société, démembrement toujours partiel quoique irrévocable. S'il ne

peut retirer de la mémoire ce qu'il lui a une fois confié, si l'*Iliade* s'est conservée sans le secours de l'imprimerie, si la guerre de Troie a pu donner lieu à cent, à mille autres poèmes, il n'y a qu'un texte de l'*Iliade*, comme il n'y a qu'un texte du Code. Nul ne peut le modifier, le tronquer, l'arranger. C'est sur la publication de ce texte que l'auteur et ses héritiers doivent pouvoir exercer une reprise indéfinie, sous forme de redevance et de loyer.

Or, dans la législation actuelle, dans les interprétations qu'elle comporte, dans les abus de tout genre qu'elle laisse passer, les rôles sont renversés. Ce sont les éditeurs qui deviennent les propriétaires exclusifs de l'œuvre, au détriment même de la société, puisque la reproduction elle-même des œuvres n'est pas libre, à charge de redevance à l'auteur, et c'est l'auteur qui devient un véritable loueur d'ouvrage.

Le droit réel est devenu un droit personnel.

*
* *

La question ainsi déplacée dans la pratique l'est encore dans la théorie. Il ne s'agit point pour la société de récompenser un auteur de ses efforts, de rendre au génie la sécurité et la

vie dont il a fait généreusement abandon pour le triomphe de son idée, de glorifier de son vivant celui qui doit laisser des chefs-d'œuvre à la postérité ; cette question, toute morale, n'est point du domaine du droit. Il s'agit de savoir s'il a augmenté la richesse sociale, s'il a produit quelque chose qui soit matière à propriété dans le sens le plus industriel et le plus commercial du mot, si même son œuvre n'est pas un immeuble, immeuble par nature ou immeuble par destination, peu importe la subtilité des arguments et le nom qu'on donnera au respect dû à un texte ou à une œuvre !...

L'affirmation reconnue, la conclusion s'impose : c'est que la propriété artistique et littéraire doit être soumise aux lois ordinaires sur la propriété et non à des lois exceptionnelles, c'est que la loi n'a qu'à reconnaître cette propriété comme un fait, non à la créer comme une faveur ; c'est que là où la loi dit pour un temps, avec restrictions et conditionnellement, il faut dire, avec Lamartine, toujours !...

*
* *

De la reconnaissance de ce droit réel de propriété découlera un tout autre esprit de la loi, dans son principe comme dans ses appli-

cations. La mine intellectuelle étant rendue au mineur, l'œuvre d'art ou de littérature étant enfin la propriété immuable, absolue, imprescriptible et transmissible à l'infini de son auteur, il ne restera plus en présence que deux facteurs : l'auteur et la société. L'auteur confie à la société une œuvre qu'il aurait pu conserver pour lui seul ou détruire, la société en assure la libre reproduction par tous, à charge d'une redevance légale sur chaque reproduction. Suivant les époques de barbarie ou de civilisation, cette reproduction diminue ou augmente, mais elle rémunère toujours l'auteur ou ses héritiers en proportion de la richesse produite : les *Feuilles d'Automne*, *Faust* ou l'*Angelus*, de Millet monteront sans doute d'un vol inégal vers l'immortalité!...

*
* *

En dehors de cette conception de la propriété artistique et littéraire, il n'y a plus place que pour des intermédiaires accapareurs, omnipotents et tyranniques, auxquels l'auteur loue son travail et au profit desquels il est souvent obligé de se dépouiller de sa propriété même par les plus odieux traités.

Aucune question n'est plus élevée dans le

domaine philosophique, car elle tient à l'âme humaine elle-même, à son identité et à sa personnalité ; aucune cependant ne devrait être plus simple à résoudre juridiquement, si l'on considère le résultat commercial de la chose produite. Mais on est parti de ce faux principe que les idées étaient à tous, que le langage était commun à tous les hommes d'une même nation, qu'il existait un fonds commun où l'auteur avait puisé les éléments de son œuvre, que ce fonds antérieur, comme le soleil, l'air, l'eau, n'était susceptible d'aucune propriété ; que l'inventeur en divulguant une découverte, l'artiste en exposant son œuvre, l'écrivain en la publiant, ne faisaient que rendre à la masse commune ce qui venait d'elle et consentaient de ce fait à un véritable abandon de propriété. Mais on a oublié qu'il y avait une transformation des éléments premiers, que cette transformation venait de l'auteur et que celui-ci était un véritable propriétaire foncier, livrant les fruits ds son *fonds* contre un droit de créance envers la société, sans pouvoir être exproprié. On a voulu tour à tour le protéger contre cette perte de propriété ou l'indemniser, au lieu de réglementer l'exploitation de ce *fonds*, la perception de ces fruits, le droit d'usage qu'il accordait à la société.

*
**

Inventions, livres, théâtre, musique, œuvres d'art, tout se tient par un lien logique dans cet ordre d'idées. Tout au plus peut-on, dans des réglementations de détail, procéder d'une façon un peu différente pour la propriété artistique et pour la propriété littéraire. La multiplication de la pensée par l'imprimerie n'est pas en effet de même nature que la copie, la gravure ou la photographie d'une œuvre d'art ; mais ce qu'il y a de commun, c'est le droit réel de l'auteur sur l'objet produit, livre, marbre, tableau ou dessin, la part qui doit lui revenir dans le bénéfice de la vente.

*
**

« L'œuvre littéraire », disait Sainte-Beuve, au moment de la discussion de la loi de 1866, « est une richesse et une valeur au sens de « l'économie politique. Or, il importe, quand « une richesse est créée dans la société, qu'elle « n'aille pas au hasard, qu'elle reste et re-« vienne à qui elle appartient. »

La convention de Berne, de 1886, a fait beaucoup au point de vue international.

Malheureusement cette union pour la protection des œuvres littéraires et artistiques a

consacré elle-même les faux principes qui ont fait succéder aux priviléges personnels de l'ancien régime des lois spéciales sur la propriété littéraire, alors qu'il faut procéder pas assimilation, s'inspirer du droit commun et des principes universels de propriété et de liberté.

La loi fondamentale du 19-24 juillet 1793 est à revoir et à compléter dans le sens des transformations économiques de la richesse sociale.

(Avril 1895).

BUDDHISME

On nous disait bien que, depuis quelques années, le Buddhisme avait envahi Paris !... Je n'en voulais rien croire. Cependant, sous la haute protection du Sâr Péladan, le doux Cakya-Muni fait des siennes !... Le voilà, dans un fort beau livre de M. G. de Lafont, passé à l'état de divinité parisienne.

Nul ne pourra désormais en ignorer les rites et les mystères !

Tout intellectuel qui se respecte devra avoir dans un coin de sa chambre, ou dans un lieu retiré de ses appartements, une chapelle dédiée au culte de Buddha !...

Par de savants exercices, dont le sublime sentier m'est inconnu, il atteindra peu à peu

le degré parfait du *Nirvâna* célébré par les poètes, préconisé par les bonzes, pratiqué par les eunuques enivrés de haschisch et d'opium. L'Orient est à nos portes!... C'est le Sâr Péladan qui les lui ouvre avec la clé d'or d'une préface où sont exposées et résumées toutes les théories sur les grandes religions dont le le livre, très substantiel et très documenté, de M. de Lafont, sur le *Buddhisme,* n'est qu'un des aspects. En quel style hiératique Péladan nous fait-il entrevoir toutes les merveilles contenues dans cette nouvelle révélation qui n'attendait que la fin du christianisme pour se produire, je ne saurais le dire, tant est grande ma vénération pour la pompe orientale et pour les grands mots habillés de majuscules ! Après tout, notre époque était si mièvre, si petite et si bourgeoise ; le Gaulois, notre aïeul, était devenu de sens si plat et si rassis ; le fier et aristocratique Franc si courbé sous la défaite ; le Latin si machiavélique, si sémite et si rampant, que ce langage drapé d'or, de pourpre, de majesté tragique est peut-être une révolution.

Mais c'est le fond des choses qui nous occupe en ce moment, et ce livre mérite d'être étudié, compris, discuté, réfuté, si c'est nécessaire. Il présente en effet un des deux grands

aspects du problème de la vie et nous n'hésitons pas à opposer le christianisme au buddhisme. Le christianisme en effet préconise l'effort vital, qui est une souffrance, le buddhisme, au contraire, préconise jusqu'à l'extinction l'abandon de cet effort, qui est une jouissance. La vie est-elle plus forte que la mort, ou bien la mort est-elle plus forte que la vie ? Tout le problème est là ! Le christianisme le résout en affirmant le triomphe éternel de la vie dans une infinie résurrection ; le buddhisme condamne la vie et cherche dans le *Nirvâna*, dans la perte totale de la personnalité, dans la mortelle confusion de l'être avec les choses, un apaisement et un refuge contre son incessante poussée.

Mais cette poussée de la vie, nous la savons éternelle, nul n'a le droit de tomber et le buddhisme n'est que duperie de quelques instants.

Voilà pourquoi les peuples européens, tout pénétrés de christianisme, demeurent plus grands et plus forts que les peuples de l'Orient ; pourquoi les martyrs proclamaient la vie dans la mort même, et opposaient, à l'abandon buddhique de leur être aux faux dieux et aux persécuteurs, l'irréfragable volonté ! Ces faux dieux étaient les dieux apai-

sants de la mythologie et de l'Orient. Fleurs d'opium, que tous ces dieux !

C'est pourquoi l'invasion de l'Orient est dangereuse, même dans le domaine de l'érudition et de l'imagination. Il ne faut pas nous enlever le courage de souffrir !... Si Péladan nous présente toute l'énervante fantasmagorie orientale, c'est peut-être comme on présentait aux Spartiates un esclave ivre, pour les désabuser de l'ivresse, de ses courtes et fatales joies.

Toutefois la joie des intellectuels n'en restera pas moins la même à la lecture de ce beau livre. Ils y verront les Védas dans leur véritable cadre. Ils suivront l'évolution du Brahmanisme et du Krichnaïsme ; ils se reposeront doucement dans la vie du Buddha Cakya-Muni, dans la vie et la légende de Gautama, dans l'idée Messianique chez le Buddha, dans les doctrines du Buddhisme et les trois premières vérités du Salut, dans le sublime sentier à huit branches, dans l'étude sur les Vertus Buddhiques, la Discipline, la Communauté Buddhique, les Monastères d'hommes et de femmes, le Culte, les Écoles philosophiques, le Panthéon Buddhique, l'Ecole Yogâcharya et la Théosophie moderne ; et après avoir parcouru ces divers chapitres, ils seront heu-

reux de se dire : « Nous aimerons toujours la vie ! »

Quant à la doctrine que ce livre se propose de poursuivre, elle peut se résumer ainsi : prouver que l'Inde avait une religion monothéiste plus élevée que celle des Hébreux, et que de l'Inde nous vient la philosophie des Grecs ; définir le Buddhisme primitif et démontrer que la théosophie moderne ne saurait s'y rattacher ; établir l'opinion des Grands Indianistes sur les livres sacrés des Védas, sur les lois de Manon, du Lalita-Vistara et des Sutras. Enfin l'ouvrage est appuyé sur de nombreux documents et sur des citations d'Eug. et Em. Burnouf, de H. de Rémusat, d'Oldenberg, d'un grand nombre d'orientalistes, sur des traductions de Foucaux, de Langlois, de Pauthier, etc.

Il sera peut-être un jour utile de revenir sur ces matières et sur les controverses qu'elles soulèvent. Contentons-nous pour le moment de féliciter le Sâr Péladan de son initiative. Ses préfaces comme ses livres nous réservent toujours des surprises. Nous sommes prêts à l'invasion de l'Orient, mais cela ne nous empêche pas de rendre hommage aux efforts qu'il faits pour concilier deux choses bien **inconciliables**.

Si haut que nous montions, l'humanité aura toujours deux versants, et à son grand Orient nous opposerons le grand Occident. Le dernier mot reste toujours d'ailleurs à cette tolérance réciproque qui se trouve si bien exprimée dans un Edit du roi Açoka, 265 ans avant notre ère, placé comme épigraphe au livre sur le *Buddhisme* (1) :

« C'est nuire à sa propre croyance que de prétendre l'exalter, en décriant les croyants des autres sectes. »

(Juin 1895)

(1) *Le Buddhisme*, par G. de Lafont, chez Chamuel, éditeur, Paris, 1895.

L'ESTHÉTIQUE DE DIDEROT

Dans ses études critiques sur l'histoire de la littérature française, M. Ferdinand Brunetière reproche à Diderot d'avoir parlé des arts en littérateur. Les *Salons* de Diderot sont en effet la première manifestation de la critique d'art dans la littérature moderne, mais pouvait-il en parler autrement ? Ce serait prendre parti dans la querelle qui vient de surgir entre les artistes de profession et les amateurs que de dire que Diderot, n'étant point un professionnel de l'art, ne pouvait en parler que dans le langage et au point de vue littéraire et philosophique, qui était le domaine du célèbre encyclopédiste. Ce serait affirmer qu'il n'a pu se promener qu'en ama-

teur au milieu de ces salons, qui étaient déjà une fête des yeux et de l'esprit pour le Paris du dix-huitième siècle, et qu'étranger aux mystères de l'atelier, aux procédés techniques des Greuze, des Van Loo, des la Tour, des Chardin, le penseur surpris en flagrant délit d'ignorance n'a pu que se faire l'écho de la société frivole au milieu de laquelle il vivait. Cet écho fidèle serait-il la moitié de la critique et l'autre moitié serait-elle un savant arrangement de mots pour donner au lecteur l'illusion de la peinture elle-même ?... Dans ce cas nous retournerions à M. Brunetière l'argument et nous lui dirions que Diderot a fait de la littérature en artiste. En réalité, le critique d'art est un intermédiaire entre les artistes et le public ; aux premiers il prend le dessin et le coloris, au second il prend l'émotion et la pensée ; les premiers lui donnent la nature, le second lui donne la vie, et de cet accord entre le froid visionisme du cerveau des artistes et le dynamisme des passions des foules résulte une littérature spéciale qui est la critique d'art. Suivant que le critique est plus versé dans les secrets professionnels des artistes ou plus accessible aux émotions des foules, il traduira davantage en son style la plastique, la forme, la couleur de l'œuvre

d'art qu'il a eue devant les yeux, ou le verbe arraché comme un cri spontané à l'âme confuse du public dont il connaît tous les secrets mouvements. C'est cette courbe gracieuse entre les artistes et le public qui sera elle-même le charme et le secret de son art de critique ; sa phrase en subira toutes les variations, il participera tour à tour à la nature passive des contemplatifs qui ont fixé leur vision sur la toile ou sur le marbre et à la nature active de ceux qui, en un instant, dégagent la vie universelle contenue dans cette image concrète ; il passera, par un insensible tour d'esprit, de l'analyse à la synthèse ; enfin si la pensée forte d'un philosophe domine ces éléments contradictoires, maintient l'équilibre entre ces mouvements opposés, s'inspire des idées générales, il sera bien près de formuler les règles de l'esthétique pure ou tout au moins celles de la morale courante dans les arts. Tel fut peut-être Diderot.

Ce père de la critique d'art moderne a fourni à l'*Encyclopédie* cinquante-sept articles où il traite des questions relatives aux beaux-arts, quatre dont l'objet est l'architecture, sans compter les articles sur l'antiquité, qu'il connaissait mieux que qui que ce soit. Un livre récent de M. A. Collignon vient de nous faire

connaître sous des aperçus nouveaux Diderot, sa vie, ses œuvres, sa correspondance (1). Quelques pages sont consacrées à ses idées sur l'art et à ses *Salons*. Bien que cette étude ne nous apporte qu'un court résumé des éléments d'esthétique qui peuvent se rencontrer dans l'ensemble de l'œuvre de Diderot, nous croyons utile de ne pas négliger cet aspect particulier de sa pensée et d'en fixer quelques traits. Le philosophe professionnel, si nous osons parler ainsi, n'aura rien à perdre de la comparaison avec le critique d'art amateur.

Sainte-Beuve nous assure que Diderot, au milieu des peintres et des sculpteurs, était considéré comme un des leurs. De plus il était le penseur, l'homme aux idées générales, le philosophe de cette poésie qui s'exprime sur la toile ou sur le marbre. Son autorité était grande sur eux, et tout commerce avec son esprit si chaleureux, si expansif, si éloquent, était moins une leçon qu'une fête. Il donna des conseils à Falconnet, qui était chargé par Catherine d'élever un monument à la mémoire de Pierre le Grand, et ces conseils sont em-

(1) *Diderot, sa vie, ses œuvres, sa correspondance*, par A. Collignon, chez Félix Alcan, éditeur, Paris.

preints des plus nobles idées sur l'art, sur l'élévation morale et sur le désintéressement qui doit diriger les artistes. Il veut que l'artiste travaille pour la postérité. Sa correspondance avec Falconnet est pleine de cette pensée que le sentiment de l'immortalité et le respect de la postérité sont deux jouissances aussi réelles que les autres jouissances de la vie. L'homme qui travaille, dit-il, doit toujours supposer le monde et son ouvrage éternels. Alors, ajoute-t-il encore, « on verserait des sacs d'or à ses pieds qu'on ne le toucherait pas, parce que l'or n'est pas sa véritable récompense. »

De fait, il s'entendait mieux que d'Alembert à faire battre un cœur, à l'agrandir, à l'élever, à lui inspirer un goût solide de la vertu et de la vérité. En 1764, Grimm lui offrit de se charger, dans la *Correspondance Littéraire*, du compte rendu des *Salons*. C'est ainsi que naquit l'usage des *Salons*, et sa facilité surprenante d'improvisation lui fit apporter dans les beaux-arts, en même temps qu'une critique intelligente, une note vive et émue. Il fit entrer dans la langue les couleurs de la palette et de l'arc-en-ciel. Diderot critique d'art est bien supérieur comme style à Buffon et à Jean-Jacques Rousseau. Il a initié les

Français aux beaux-arts et leur a fait aimer la peinture par les idées. « Je n'avais jamais vu, dit Mme Necker, dans les tableaux que des couleurs plates et inanimées. L'imagination de Diderot leur a donné pour moi du relief et de la vie ; c'est presque un nouveau sens que je dois à son génie. »

Si nous passons de la forme de sa pensée à la pensée elle-même, nous voyons que Diderot veut que la peinture raconte. Il affirme en outre que si le dessin donne la forme aux êtres, c'est la couleur qui leur donne la vie. De là sa passion pour Greuze. Il veut aussi que tous les détails conspirent en vue d'un d'ensemble ; ordonner une composition est le but même de l'art. Cette composition doit rendre la vertu aimable, le vice odieux, le ridicule saillant. Il est l'ennemi du réalisme et de l'imitation servile de la nature.

« Il faut, disait-il, que l'artiste ait dans l'imagination quelque chose d'ultérieur à la nature. » Toutes ces règles, en attendant les mots techniques que trouvera Gautier, il les explique « littérairement, c'est-à-dire clairement », dit M. Louis Ducros, en faisant comprendre aux artistes les mérites de leurs tableaux. On n'a pas oublié, à propos de la jeune fille qui pleure un oiseau mort, avec

quel art il sait nous faire regarder un tableau et combien son jugement sûr, son sentiment exquis de la forme et de la couleur, a développé à Paris le sentiment et le goût des beaux-arts. Il aimait aussi les esquisses, qui répondent mieux que les tableaux à la secrète inspiration d'une nature primesautière. C'était pour lui l'âme du peintre se répandant librement sur la toile. La pensée se caractérise d'un trait. « Or, ajoutait-il, plus l'expression des arts est vague, plus l'imagination est à l'aise. » Ses *Salons* ne sont-ils pas eux-mêmes de l'esquisse, de l'ébauche enflammée, de l'improvisation ardente, fruit d'un esprit de premier jet.

Sa philosophie reconnaît deux sources de l'art : la nature et la vie. Il méprise le modèle d'atelier dont les positions académiques sont artificielles et contraintes. « Mes amis, conclut Diderot, laissez-moi cette boutique de manières ! Allez-vous-en aux chartreux et vous y verrez la véritable attitude de la piété et de la composition ! Allez-vous-en à la guinguette et vous y verrez l'action vraie de l'homme en colère ! Cherchez des scènes publiques ; soyez observateur dans les rues, dans les jardins, dans les marchés, dans les maisons, et vous y prendrez des idées justes du vrai mouvement

dans les actions de la vie. » Il distingue encore le déshabillé du nu et démontre la supériorité de ce dernier dans la *Vénus de Médicis*. En sculpture il ne souffre ni le bouffon, ni le burlesque, ni le plaisant, rarement même le comique. Le marbre, dit-il, ne rit pas. Le crayon est plus libertin que le pinceau et le pinceau est plus libertin que le ciseau. La sculpture, dit-il encore, suppose un enthousiasme plus opiniâtre et plus profond. Enfin elle ne saurait être mise au service d'une idée commune ou concourir à la reproduction d'une chose ridicule ou maniérée.

Qu'il s'agisse de dessin, de peinture ou de sculpture, Diderot veut avant tout la « subordination des parties » à l'idée générale, à l'unité de l'œuvre, à l'harmonie qui résulte de l'unité dans la variété. Il reprochait à Boucher de n'avoir pas suffisamment étudié la nature. Comme penseur il veut la clarté, comme juge moral il veut l'honnêteté. C'est un homme qu'il admire et non pas un auteur. Par là il rentre dans la philosophie qui est son domaine. Sa raison a de la verve. Il est original et passionné, inventif et piquant, souvent neuf dans ses appréciations, naturel par goût, amoureux de la beauté antique dans un siècle qui la négligeait, jamais dénigrant, froid et

minutieux comme La Harpe. Historiquement, il est notre premier grand critique d'art, auquel n'a encore manqué que le suffrage de M. Brunetière.

Il s'en consolera devant la postérité, et bien qu'il n'ait pas fixé les hauts principes de l'esthétique, on lui tiendra compte de son tact et de son goût, du désintéressement qu'il a conseillé aux artistes, auxquels il faut, dit-il, la verve, le feu sacré, le tison de Prométhée, le démon de l'inspiration, sans autre récompense que l'ivresse et l'enthousiasme d'avoir travaillé pour soi et de s'être satisfait soi-même, de l'intention morale qu'il veut voir prédominer dans toutes les œuvres d'art. Enfin, pour le laver du reproche d'avoir fait de la critique d'art en littérateur, on se souviendra qu'après tout, dessin, peinture, sculpture sont des arts plastiques, et que plus un art est plastique, plus il faut être littérateur pour en bien parler.

(Juillet 1895).

L'ESPRIT CRITIQUE

L'esprit critique est la tendance générale des esprits à enfermer toute production nouvelle dans un cercle de choses déjà connues. L'esprit créateur est l'effort fait pour sortir de ce cercle. Ces deux esprits, dont l'un est un mouvement de rayonnement concentrique, l'autre de rayonnement excentrique, constituent à eux seuls, par l'entre-croisement de leurs rayons, la littérature. C'est donc à tort qu'on oppose l'esprit critique à l'esprit créateur. Ils se confondent le plus souvent dans une même œuvre.

Cependant, à certaines époques de lassitude, l'esprit humain cherche à resserrer le cercle, comme pour mieux prendre possession de ses richesses et mettre un terme aux gaspillages intellectuels et moraux d'une période qui a précédé. Nous sommes arrivés à cette période,

il n'en faut pas douter. De tous côtés nous voyons la critique prédominer dans notre littérature. La réflexion l'emporte sur la spontanéité.

Les anciens prétendaient que deux augures ne pouvaient se regarder sans rire. C'est la conséquence fatale de toute réflexion. Aussi l'ironie est-elle la forme littéraire la plus adoptée dans toutes les périodes où prédomine la critique. Notre fin de siècle appelle peut-être un grand ironiste !... De Voltaire à Veuillot, il n'y a que la distance qui sépare deux places opposées à l'arène d'un même cirque, où luttent aveuglément belluaires et gladiateurs de tous les temps, ces spontanés, ces créateurs d'actes, ces propagandistes par le fait. Leur similitude même fait leur opposition.

Quelle image d'ailleurs plus parfaite de l'esprit critique que cet effort de réflexion collective, aussi simple que barbare ? Tout un peuple rangé sur des gradins circulaires, depuis les temps les plus reculés jusqu'à l'énorme Colisée, où la croix fut plantée comme un éternel instrument de contradiction entre les hommes !

Tel est encore aujourd'hui, dans l'ordre intellectuel, l'envoûtement de toutes les sciences, de toutes les lettres et de tous les arts par l'esprit critique.

Sans faire la psychologie du critique, on peut dire qu'il lui faut trois qualités essentielles : l'érudition, l'ironie, le sens de l'actualité.

Pour pouvoir faire entrer toute production dans un cercle de choses déjà connues, il faut en quelque sorte posséder une érudition universelle, une science souple, large, presque infinie, jointe à cette intuition particulière qui permettait à Cuvier, à la simple inspection d'un ossement, de reconstituer un monstre antédiluvien et de le cataloguer. L'érudition seule permet d'éliminer de toute critique sérieuse ce pédantisme de la légèreté, si fort à la mode aujourd'hui.

Il ne suffira plus de plaisanter sur l'introduction du parapluie de Louis-Philippe à l'Académie française pour éloigner le candidat qui avait d'autres titres que celui d'avoir vécu sous ce régime. C'est sur les inébranlables assises du passé, non sur l'humeur courante ou la fantaisie, que le critique doit baser ses jugements. L'histoire en particulier est son élément, l'archaïsme est son langage familier plus que le néologisme, son imagination, sans cesse en quête de juger et de comparer, erre plus souvent parmi les trésors du passé que parmi les aurores incertaines de l'avenir ou

les vénales compromissions du présent. C'est l'érudition qui doit être avant toute chose la tour d'ivoire du critique. C'est là qu'est sa fierté, son indépendance et sa sécurité. Les batailleurs de la chronique, les moralistes au jour le jour, doivent se replier dans cette inviolable citadelle dès qu'il s'agit d'affirmer quelque chose avec courage et vérité.

La douce et glissante ironie doit être l'arme du critique bien plus que l'attaque directe. Elle ne court point sur les moulins à vent, elle ne fend pas le flot de la sottise, elle ne heurte pas les murailles du snobisme; mais elle laisse vents, flots et gens glisser et dévier doucement sur ses contours. Ses rondeurs la préservent de tout contact vil. Elle échappe à la main du rustre et à l'épée du spadassin. La brute irritée jusqu'au sang, et qui prend tout au positif, ne sait comment mordre sur l'image négative qu'elle lui rend. Tout est inversé dans ce tour d'esprit essentiellement français, depuis les gauloiseries de Rabelais, dont le grossissement désarme, jusqu'à la politesse exquise, mais cinglante de causticité, de Paul-Louis Courier.

Dans cette mappemonde changeante, on ne sait jamais sur quel hémisphère se trouve le positif et sur quel hémisphère le figuré. La

plume du critique la tourne à sa guise, la conduit à travers les hommes et les choses, réalisant les oppositions les plus comiques et les similitudes les plus inattendues. L'ironie est puissante, même pour ceux qui ne la comprennent pas. Ils sentent qu'elle a des ailes et que son ombre ne laisse pas de trace. La meilleure ironie est celle qui ne juge pas, mais qui oblige les hommes à se juger eux-mêmes.

La troisième qualité du critique est le sens de l'actualité. Une grande expérience sans doute et l'habitude de suivre le courant des esprits contribuent à le développer. On saisit l'attirance de chaque jour à travers les événements plus ou moins compliqués de la vie sociale. Mais il faut avant tout que le critique sache mourir à lui-même pour renaître à la vie de tous, pour revivre dans les désirs, les joies, les inquiétudes, les fièvres, les passions, les exaltations, les souffrances, les apaisements et les retours soudains de tempête d'une foule anonyme.

Il ne doit plus être un homme mais une sensitive. Il doit abdiquer toute personnalité, voir hors de lui et saisir tous les souffles, comme s'il devait fatalement leur obéir. Il doit avoir, si l'expression n'est pas trop énergique, émigré en quelque sorte à travers les

âmes. Le monde doit lui apparaître comme
une masse toujours prête à se précipiter du
côté où l'équilibre est rompu ; les cœurs
comme séparés dans une infinie solitude et
cherchant sans cesse un point commun pour
s'y rallier, un médiateur dont l'acte centralise
tant d'efforts. Alors, médiateur par la pensée,
point mort entre les deux fléaux de la balance,
il découvrira avec une merveilleuse précision
où est l'actualité, c'est-à-dire la vie du jour.
Du même coup un rapport apparaîtra entre
ce point où est parvenue l'humanité et la série
de tous les points par où elle a déjà passé.
Les deux extrémités de cette ligne détermi-
nent pour ainsi dire le diamètre du cercle
dans lequel se trouvent enfermées nos con-
naissances actuelles. L'esprit critique pourra
se mouvoir entre ces deux extrémités, et c'est
bien en effet de l'érudition à l'actualité que
doit aller sans cesse la pensée d'un critique
dont l'attention est toujours en éveil et le
jugement prêt à s'exercer. Ce goût du juge-
ment est certainement la forme la plus carac-
téristique de l'esprit critique ; l'ironie en est
le souffle et la vie; mais une pointe d'actualité
ne nuit pas quand elle est relevée avec du
tact, de la grâce et de la délicatesse. C'est la
petite banderolle qui flotte autour de l'aiguil-

lon, c'est la flamme que la brise agite au bout d'un mât, c'est le drapeau qui dit la vie dans la vieille citadelle que les siècles ont construite !... L'actualité, du reste, ouvre les portes et fait pénétrer par surprise. Que de critiques attendent l'heure propice et savent que toute victoire dépend de l'actualité !...

Ces courtes réflexions sont moins une réponse qu'un corollaire aux nombreux articles de la presse et des revues périodiques qui saluent le réveil de l'esprit critique.

Lui seul, en effet, peut resserrer dans de justes limites le génie français, réagir contre le relâchement de toutes nos forces intellectuelles et combattre efficacement le cosmopolitisme littéraire qui nous envahit.

La fissure a été commencée par Jean-Jacques Rousseau, cet esprit si peu ironique, et par conséquent si peu français, elle a été élargie par les romantiques, pour n'être plus aujourd'hui qu'une plaie béante avec les ibséniens.

Dehors les étrangers, place au génie clair et concentré de la langue française !... C'est la faute à Voltaire, après avoir été la faute à Rousseau !...

(Août 1895.)

UN DIPLOMATE

Si la diplomatie est un art, les conditions de cet art doivent varier suivant le régime gouvernmental sous lequel il s'exerce. S'il faut aux monarchies l'honneur, il faut, plus que jamais, aux républiques la vertu, et ce sera la grande gloire du baron Robert de Billing que d'avoir mérité cet éloge de Drumont :

« Si vous voulez qu'au moment de votre mort tous les gens de droiture et de cœur lèvent leur chapeau et disent de vous : « C'était un honnête homme! » faites comme Billing....... »

Les secrets d'état, en cessant d'être le secret des familles qu'une longue tradition attachait à la carrière diplomatique, sont tombés dans le domaine public ; la science des

cours, la connaissance des traités, les intrigues personnelles, la grâce ou la faveur attachées à un nom, les relations internationales entretenues par une aristocratie spéciale, ont dû céder le pas au flot toujours montant du suffrage universel dans les états parlementaires, et il n'est resté qu'une force invincible devant cette lumière portée chaque jour davantage jusque dans les derniers replis de la conscience publique : la franchise et l'honnêté. Ce sont les peuples qui font et défont leurs lois, déclarent la guerre, créent leurs alliances. Si cette conscience est un peu tumultueuse et aveugle, c'est aux diplomates de cette nouvelle démocratie à en saisir toutes les pulsations, à en fixer toutes les volontés, à ne pas oublier qu'un jugement suprême les attend et qu'en toute chose la franchise aura encore été la meilleure diplomatie.

Il est bien tôt pour écrire les mémoires de la troisième république. Vingt-cinq ans cependant se sont déjà écoulés. Les biographies des disparus, les mémoires personnels de ceux qui ont joué un rôle dans cette période commencent à naître autour de nous, à côté des mémoires glorieux de la première période impériale, des fastes si attachants de la conquête de l'Algérie et des récits poignants de la der-

nière guerre. Cette période de paix et de recueillement d'un quart de siècle, pour être d'un intérêt moins vivant, n'en est pas moins digne d'attention par les diverses actions diplomatiques qui s'y sont déroulées. La trame en est difficile à suivre, car elle est fort complexe et les petites actions s'y multiplient. Aussi devons-nous savoir gré à ceux dont les souvenirs précis et personnels viennent y jeter quelque jour, surtout si ces souvenirs sont ceux d'un diplomate de carrière, qui a été mêlé depuis sa première jeunesse à tous les événements petits et grands de la vie publique. Sans empiéter sur l'histoire, il faut attacher une sérieuse importance à tous ces documents qui, après le fouillis beaucoup trop touffu des journaux quotidiens, nous permettront d'en établir les premiers éléments, d'en contrôler les sources, d'en éclairer et d'en résumer certaines parties et de fixer au moins sur pilotis ce qui devra reposer un jour sur les arches solides d'un pont, dans la route sans fin que s'ouvre à chaque étape l'humanité.

Ces mémoires, malheureusement interrompus, du baron Robert de Billing ont été recueillis et complétés au moyen de notes et de lettres par M^{me} la baronne de Billing, et le livre est précédé d'une double préface de Sé-

verine et de Drumont. (1). C'est plus qu'il n'en fallait pour y voir attacher l'importance qu'il mérite et pour donner a sa belle devise, *invictus in probitate*, tout l'éclat qu'elle comporte en ce temps de marchandage de toutes les consciences et de trahison des intérêts les plus sacrés. L'invincible probité est encore la reine du monde, et dans notre beau pays de France elle a vite fait de renverser les fantômes qui osent la ternir même de leur ombre. Mais il ne suffit pas qu'un main pieuse fasse surgir une belle physionomie d'honnête homme, une statue d'airain au milieu des graviers que roule la politique, il faut que tout ce que cet homme a su, raconté, affirmé, entre dans le domaine de l'histoire. Le crible donnera à chaque chose l'importance qu'elle mérite, et tous les hommes d'une même époque seront peu à peu justifiés ou condamnés selon leurs œuvres.

Quelle époque que celle qui s'ouvre dans l'histoire du siècle avec la naissance du baron Robert de Billing, le 12 août 1839, pour finir à sa mort, en avril 1892!... Il suit dès son entrée dans la carrière diplomatique les progrès

(1) *Le baron Robert de Billing*, vie, notes, correspondance, par Mme la baronne de Billing, chez Albert Savine, éditeur, Paris.

menaçants de la monarchie prussienne, pour voir son triomphe définitif a Sadowa ; il est du Conseil de régence, en 1870 ; il sauve la vie de celui qui fut plus tard le général Eudes ; il est officier d'ordonnance pendant la Commune ; il est ensuite envoyé comme représentant à Munich, puis attaché à la commission mixte de Strasbourg ; il est envoyé à Tunis, en 1874, en remplacement de M. Vallat, mais bientôt ses légitimes réclamations sur les agissements de la Banque de France motivent son retour ; il part pour Stockholm, en 1875, et ses rapports avec le roi Oscar II lui assurent une situation prépondérante ; revenu à Paris en 1879, il est, après plusieurs conférences avec Gambetta et Barthélemy Saint-Hilaire, envoyé en mission spéciale à Tunis, et voyage avec le comte d'Hérisson ; ses rapports avec le général de Galiffet et le général Boulanger le placent au centre du mouvement qui vit finir le Gambettisme ; dans la période la plus brûlante des luttes électorales, il est candidat à Bône ; il fait, dans la dernière partie de sa carrière, un voyage en Orient, un séjour à Nice, et revient mourir au Grand-Hôtel, à Paris.

Tout cela est raconté avec une multitude de détails intéressants sur les hommes et les

choses, au milieu d'impressions personnelles et de faits d'ordre intime dont la relation s'établit vite avec des faits plus importants, et dont les données précises servent à fixer plusieurs points de notre histoire contemporaine. C'est ainsi que s'accumulent les pièces d'un procès, et ce procès est celui des grandes défaillances du siècle.

Il dort aujourd'hui son dernier sommeil dans cette terre d'Alsace dont l'entrée lui était interdite.

Si la diplomatie est un art, et si l'histoire se répète dans les incessants retours de justice qu'elle nous enseigne, une heure viendra peut-être où une diplomatie superieure saura reconquérir ce qu'une diplomatie sans force et sans prévoyance avait perdu. Ce jour-là, sans doute, la diplomatie des monarchies et la diplomatie des républiques seront mises en parallèle, et quelque Montesquieu moderne en fera un beau livre. Qu'il suffise aujourd'hui d'accueillir les manifestations d'une génération nouvelle, les prémices d'un art nouveau et l'espérance invincible dans le triomphe de la franchise et de l'honnêteté.

(Septembre 1895.)

V. LEROY-SAINT-AUBERT

Dans son numéro du 5 septembre 1895, *La Critique* faisait connaître brièvement à ses lecteurs la mort de son distingué collaborateur, M. Victor Leroy-Saint-Aubert, qu'une cruelle maladie venait d'emporter à la fleur de l'âge, le 21 août, au moment où, en compagnie de son frère, M. Charles Leroy-Saint-Aubert, le peintre paysagiste si apprécié au dernier salon du Champ-de-Mars, il revenait de La Bourboule et traversait la gare de Montluçon.

L'expression de notre très vive douleur n'est qu'un hommage insuffisant à celui qui nous donnait encore, le 20 mai de cette année, l'article si brillant, si plein de verve et de bon sens, intitulé *L'Art Français*, et qui nous promettait dès ce jour une collaboration assidue.

Nous devions à sa mémoire de rappeler quelques-uns de ses travaux et de ses projets, hélas! emportés à l'heure où l'avenir lui paraissait si brillant. Ce que le manque de temps, les nécessités de la mise en pages, l'impossibilité de réunir immédiatement tous les documents nécessaires, ne nous ont pas permis de faire à l'instant où cette douloureuse nouvelle nous est parvenue, nous allons le résumer dans une notice dont M. Charles Leroy-Saint-Aubert a bien voulu nous fournir les principaux éléments.

C'est à Lille, en 1858, que naquit M. Victor Leroy-Saint-Aubert. De très bonne heure, il montra un goût passionné pour les livres, et dès sa première jeunesse il composa des romans de cape et d'épée. Il songeait à réunir ces premières productions, à les étoffer pour en former un tout complet et à leur donner, par leur ensemble, une valeur en librairie. Ce fut une de ses plus vives préoccupations dans les derniers jours de sa maladie, et tel était le prix qu'il attachait à ces essais de jeunesse que nous devons espérer voir ce travail, à peu près achevé, compléter dignement la liste de ses œuvres. De nombreuses poésies, éparses dans une multitude de revues, dont le classement l'occupait également, s'y joindront sans

doute pour augmenter ses titres devant la postérité.

A dix-huit ans, malgré son penchant naturel qui le portait vers la littérature, il entra à l'Ecole des Beaux-Arts, dans la section d'architecture. Son père était architecte, et parmi les œuvres auxquelles il avait attaché son nom on peut citer la basilique de Notre-Dame de la Treille, à Lille. Mais au bout de quelques années, malgré le nom et la carrière que lui léguait son père, il s'adonna définitivement à ses chères études littéraires.

En 1886 pour la première fois, il publia, en une plaquette d'une trentaine de pages, *Amour Mort*, petit poème d'une tendresse et d'une tristesse infinies. Puis les sonnets succèdent aux sonnets, les pièces de vers aux pièces de vers, et ce printemps, déjà si près de finir, s'en va comme au hasard, partout où un accueil sympathique lui est donné. Il travaille incessamment, menant de front plusieurs ouvrages, et, repris du goût pour les beaux-arts, visite les musées, entasse notes sur notes et donne une *Histoire de la Peinture en France* (1), clair résumé où l'érudition le dis-

(1) *Histoire de la Peinture en France*, par V. Leroy-Saint-Aubert, librairie Ch. Delagrave, Paris, 1894.

pute au jugement le plus sûr et au patriotisme le plus ardent. Un de ses rêves irréalisés sera de faire une étude des peintres militaires français.

Un des premiers, il donna son adhésion à *La Plume et l'Epée* et publia dans cette revue une étude de longue haleine, *L'Art militaire aux Salons des Champs-Elysées et du Champ-de-Mars*. Il collabora également au *Livre d'Or de la Plume et de l'Epée* par de consciencieuses et fines études sur un certain nombre d'officiers écrivains, parmi lesquelles on se souvient encore du tour alerte et châtié de sa plume dans la biographie de Parny. Il était lui-même lieutenant au 73ᵉ régiment d'infanterie territoriale, et son nom figurera dans ce *Livre d'Or*, dont il traça une des premières pages, parmi ceux des autres membres fondateurs, dont il avait conquis la plus sympathique affection.

En 1894, il collaborait encore à *La Revue du Nord*, où il envoyait de temps en temps des poésies et où il fit le *Salon des Champs-Elysées de 1894*. Il était en même temps membre du comité de la Société populaire des Beaux-Arts, membre du jury des récompenses (section poésie) à la Société des Rosati, rédacteur à *l'Etoile Française*. Partout

il apportait un soin et une activité qui le désignaient depuis longtemps, malgré son jeune âge, aux plus flatteuses récompenses. Sollicité d'entrer à la rédaction de *La Critique*, il n'hésita pas devant ce nouveau labeur, son talent se multiplia, et c'est vraiment sur le champ de bataille de la pensée toujours active qu'il est tombé frappé. N'est-ce pas ici le cas de rappeler ces beaux vers de son premier poème :

Les morts sont seuls heureux ! Dans la tombe étendus,
Radieux, consolés, leur sommeil est de pierre ;
Ils ne gémissent plus sur leurs amours perdus.
L'oubli les berce enfin comme une tendre mère !

.
L'art, la littérature, la poésie et tout ce qui touchait à l'état militaire, voilà quelles étaient ses grandes passions, non pour la vaine gloire, mais pour en faire une auréole à la Patrie !... Il était de ces paladins dignes des temps héroïques, qui ne savaient reculer devant aucune tâche et dont l'imagination voyait, dans toute entreprise nouvelle, un roman de chevalerie à ébaucher, une palme idéale à cueillir. Notre fin de siècle leur est dure à ces généreux de l'esprit et du corps. Ils meurent fauchés aussitôt après leurs premiers triomphes, comme si

la mort, effrayée de ce regain de vie, dans une société vendue et croupissante, avait hâte de leur imposer son éternel repos. Qu'importe, s'ils l'ont bien mérité !...Il était digne de prendre en main le fouet de la critique, les verges sanglantes d'Horace et de Juvénal, ce vaillant de la plume et l'épée !... Il avait la foi littéraire, ce poète que satisfaisait pleinement l'accord du rythme et de la pensée ; il avait le sens des choses éternelles, cet écrivain d'art, élevé dans une famille d'artistes, qui voulait dresser un monument impérissable à la gloire de l'art français, et mettait dans ce travail incessant le plus pur de son patriotisme ; il était digne des Montluc et des Villehardouin, ce chroniqueur convaincu de l'épée, penseur aujourd'hui, soldat demain, et, d'une foi vive, du sens élevé des choses, il n'y a qu'un pas à l'indignation. Peut-être vaut-il mieux pour lui de n'avoir pas connu l'heure inévitable des grandes indignations ! Cependant sa pensée eût comme une angoisse devant l'envahissement cosmopolite d'un art et d'une littérature totalement étrangers au caractère français. C'est de cette angoisse que son dernier article fut l'écho !... Noble indignation, bien digne d'émouvoir ceux même qui ne la partageaient pas ! Nous eûmes son testament, et cette suc-

cession est de celles qu'on ne peut répudier. L'œuvre du jeune écrivain nous reste incomplète, mais pleine d'espérance.

En attendant que ses œuvres soient réunies, ce qui reste pour ses amis, c'est le souvenir d'un beau et noble caractère, pour tous ceux qui le connurent la certitude qu'un esprit loyal et désintéressé partagea leurs ambitions patriotiques et leurs efforts, pour ses camarades de l'armée l'exemple d'une association heureuse des qualités qui font l'écrivain et de celles qui font le soldat, pour *La Critique* un pionnier qui a élargi sa route et marqué une de ses premières étapes, pour son frère, qui fut son dernier confident, un cœur inoubliable de droiture, de désintéressement et de bonté !...

(20 *Septembre 1895*.)

LA CRISE CONJUGALE

Le théâtre n'a pas seulement pour but d'intéresser par une action vive et passionnée, de créer des situations nouvelles qui feront pendant toute une saison l'objet des conversations mondaines, de flageller certains vices et certains ridicules sociaux, de répandre un courant d'idées qui étaient restées jusqu'alors comme enfermées dans un cercle étroit et dans un milieu particulier, il a aussi pour but de préciser certains caractères. A cet égard, il n'a pas été suffisamment rendu justice à la pièce que vient de faire jouer, à l'Odéon, M. Berr de Turique, et qui met en relief avec beaucoup de vigueur un caractère très moderne, la femme de tête. Nous l'avons rencontrée par-

tout cette Marie de Lanzay qui, froidement, constate une faute de son mari, en prend acte sans indulgence, la lui reproche durement et dédaigneusement, sans même songer à se voiler la face et s'en arme pour une orgueilleuse et irrévocable révolte.

N'est-elle pas la femme forte, la femme de tête, la mondaine pour qui rien des misères humaines n'est caché, toute en cerveau et toute en nerfs, incapable de comprendre les souffrances silencieuses d'un homme de cœur, faible mais aimant, et qui s'est mariée une cravache à la main.

Cinglante, raisonneuse, ayant réponse à tout, piaffant dans son triomphe et dans son autorité conquise, la voilà tout entière au moment où elle jette sa sentence de maîtresse femme à M. de Lançay atterré : « Désormais tout est fini, mais nous continuerons à jouer pour le monde la comédie du bonheur ! » Ce n'est point là ce qui la gêne, elle saura la jouer, cette comédie du bonheur, avec toute la science que comporte un tel rôle, elle y abritera son amour-propre blessé, ses illusions à jamais brisées, n'est-elle pas femme de tête ?...

Voilà le caractère que M. Berr de Turique a posé hardiment devant les spectateurs de

l'Odéon. C'est là surtout ce que nous voulions faire ressortir.

Comment se dénouera cette pièce, comment cette intellectuelle de l'amour, cette savante comédienne, cette mondaine trop bien informée, cette femme de tête, en un mot, va-t-elle voir fléchir son orgueil pour redevenir simplement femme de cœur qu'elle est réellement au fond, qu'elle cache avec soin, qu'elle ignore peut-être ? C'est l'affaire du dramaturge, après que l'étude de ce caractère dans son milieu vrai a été l'œuvre du psychologue.

Une solution était tout indiquée. C'est que cette femme tombe elle-même dans une faute, rendant ainsi à son mari toute autorité sur elle. Le sujet était scabreux, car il faut ne la mener qu'au bord du précipice. On ne joue pas avec le feu, dit un proverbe populaire, et ici il faut faire accepter aux spectateurs un remède héroïque qui n'est pas à la portée du commun. Aussi ne chicanerons-nous pas à M. Berr de Turique les procédés scéniques par lesquels il a doté le théâtre d'une pièce très vivante, très parisienne, d'une action peu complexe et brillamment menée, d'une observation très fine et très profonde. Peut-être même son esprit très pénétrant n'a-t-il pas

assez compté avec une certaine paresse d'esprit des spectateurs. Pour beaucoup peut-être, la situation est trop uniformément tendue. Quoi qu'il en soit, la *Crise conjugale* est supérieurement jouée par les premiers rôles, et ces trois actes vigoureusement noués, sans scènes inutiles, sans personnages secondaires jetés au premier plan, sans phrases creuses et sans vaines théories, sont admirablement enlevés par les interprètes. Les crudités même qu'on a reprochées à quelques dialogues disparaissent dans l'intérêt toujours palpitant de la situation et dans le mélange d'ingénuité et de hardiesse qui est un des aspects caractéristiques du rôle de Marie de Lançay. C'est elle qui est la véritable création de cette pièce, à laquelle on peut désormais prédire le succès.

Nous voulions surtout, au milieu de cette intrigue très habile et d'un effet scénique toujours assuré, faire saillir ce caractère très moderne de la femme de tête. Maudite soit-elle!...

Un lever de rideau, *La Demande*, excellente étude de paysans, a valu à ses auteurs, MM. Jules Renard et Georges Docquois, d'unanimes applaudissements.

(*Novembre 1895.*)

THÉATRE MODERNE

Le temps est loin où Octave Mirbeau frappait durement sur la profession si enviée aujourd'hui de comédien ! Quel chemin parcouru et quelle apothéose ! Le dieu du jour est diplomate, homme politique, homme de lettres; son prestige est universel, son influence illimitée, son amitié précieuse. Il est l'axe du monde et le soulève de son geste et de son regard ! Jamais Byzance ne connut un pareil triomphe, jamais Athènes n'écouta plus religieusement la voix de ses philosophes sous le masque d'une idole du tréteau ou de la scène, jamais foudre de guerre ne sortit tout armé d'une chanson de café-concert, jamais héros national et légendaire suivit avec plus de persévérance la

fortune d'un comédien chargé de le représenter devant les foules enfantines.

Le plus grand génie des temps modernes avait prévu *Le père La Victoire* et *Messire Du Guesclin*, mais le décret de Moscou n'accordait aux comédiens qu'une part dans l'Etat. Ils l'ont conquis aujourd'hui, et bien fort qui le leur reprendra ! Nos destinées s'agitent dans les coulisses, le rideau tombe sur notre histoire d'hier et sur nos espoirs de demain, l'éducation se fait par le théâtre, la morale fléchit sous les bravos, la vérité meurt sous un sifflet, le rire et les larmes vont au gré du magicien moderne, le comédien !...

Oui, mais si le comédien a vu ses destinées s'agrandir, l'art lui-même s'est-il élevé et modernisé ?... Répond-il aux transformations intellectuelles, morales et sociales de notre époque ?... Est-il l'image fidèle de nos mœurs, l'écho de nos préoccupations, le lieu commun de toutes les ambiances de l'esprit ?... Aurons-nous un art dramatique qui laissera trace dans l'histoire de l'art, une école qui caractérisera l'évolution moderne hors des limites que lui avait fixées primitivement la bourgeoisie, un nom qui fera foi, devant la postérité, de la vie publique et privée en cette fin de siècle convulsionnée comme une caricature de Jossot ?...

La distance qui sépare *Madame Benoiton* des *Viveurs* est-elle égale au cycle parcouru dans le même laps de temps par la vie réelle ?... Sortirons-nous enfin de cette convention théâtrale qui retarde de cinquante ans, les Français riront-ils toujours des mêmes choses niaises et trop vécues par leurs pères, trouveront-ils un maître qui leur fera sonner franc et clair le rire de la nouvelle génération, dussent-ils pour cela aller à la mystique *Babylone* du Sâr Péladan ?... L'hypocrisie outrée a ses limites, et le rire jaillit parfois aussi sûrement du ténébreux, du factice, du genre noble avorté que de la plus bouffonnne parade en plein vent. Les grandes douleurs d'Eschyle, de Sophocle et d'Euripide n'ont plus guère d'auditeurs aujourd'hui, parce que le Français, plus ravi par les sens et le sang généreux de tout son être, est moins accessible au charme de la langue et des beaux vers. Nos tragiques sont un peu éteignoirs, nos dramatiques trop préoccupés du décor et de la phrase ronflante, et trop peu de l'humble vérité. Mais n'est il donc point place pour un rire vraiment sain et spirituel, et faut-il ouvrir les armoires de nos grand'méres pour y chercher de vieilles perruques ou des sachets aux parfums évaporés, quand une génération nouvelle est là, près de

nous, pleine d'idées originales, étranges, généreuses, avec ses travers et ses ridicules flagrants? Ils sont, avant tout, les ennemis des femmes, ces jeunes hommes aux fronts pensifs et ibséniens, ne le voyez-vous pas?

S'il fallait rajeunir *La Dame aux Camélias*, on ne sait trop aujourd'hui de quel côté la fleur devrait être jetée, et vous faites un théâtre où tout est préparé pour le triomphe de la femme! Elle seule a du cœur et de l'esprit, sans doute le cœur et l'esprit qu'elle nous a ravis!... Laissez donc là, une fois pour toutes, vos conventions puériles et soyez donc sincères devant la postérité!...

Voilà des questions plus intéressantes que de savoir si le comédien aura ou n'aura pas dans la société la place légitime qui lui est due! Elles n'ont qu'un tort, c'est d'être vieilles comme le monde et de ne se renouveler que par petites parts et sous certains aspects. Du moins l'homme de talent doit-il noter minutieusement tous ces aspects pour leur assurer un renouveau à chaque génération.

C'est une question de vitalité du théâtre, bien plus que de la littérature et de l'art plastique qui contemplent de plus haut et de plus loin les choses éternelles. Le peintre peut vivre hors de son temps, le poète abstrait hors

de toutes les sphères connues et concevables, mais l'auteur dramatique, s'il n'est pas un vil et cauteleux plagiaire, doit tirer de sa propre impression dans la vie réelle tous les événements de ses drames. Le caractère national fera le reste et lui donnera la note grave et émue, comique et mordante, suivant que le rire ou les larmes dominent davantage dans le génie du peuple avec qui il pense, et pour lequel il écrit. Le théâtre d'Ibsen, si admirable dans ses généralités et ses problèmes éternels posés aux collectivités, n'a pas réussi parmi nous qui aimons la personnalité, parce qu'elle affirme davantage l'effort de la volonté et l'essor de la liberté.

Mais les problèmes, pour passer de l'abstrait au concret, n'en demeurent pas moins réels, et c'est au dramaturge à créer des hommes à leur taille.

Il restera de ces essais d'un théâtre, étranger à nos habitudes et à nos goûts, la certitude que nous pouvons nous élever au-dessus des plates et bourgeoises conceptions de la vie si quelque génie dramatique vraiment français sait nous donner des ailes. Sinon le public ira applaudir *Viveurs!* et n'en reviendra ni meilleur ni plus mauvais.

(*Décembre 1895.*)

LA BLAGUE

Dans une des admirables pages de ses *Libres Penseurs*, où l'ironie corrosive creuse un sillon de feu dans la chair vive des patients et laisse à chaque condamné sa trace indélébile, Louis Veuillot fait tenir à un de ses personnages ce langage : « La *blague*, me dit-il, est la reine du monde... Tu vas frémir, jeune innocent, qui oses évoquer l'âme de Belmont !... »

Ce début terrible n'en est pas moins suivi d'une très banale conversation, et Veuillot, fixé sur ce qu'il voulait savoir, hisse son homme dans un fiacre et le fait ramener à son taudis.

Telle est un peu la déception des spectateurs qui vinrent à *La Blague*, de l'Odéon, pour s'y brûler à quelque feu aussi desséchant que

boulevardier, et qui remportèrent toutes leurs illusions, moins une : celle de la culpabilité de l'héroïne de la petite comédie en trois actes de M. P. Valdagne.

Ce serait très fort que d'avoir laissé le public routinier suivre une fausse piste, s'égarer dans la vieille conception théâtrale qu'une pièce ne commence que là où il y a eu faute, souligner de sourires entendus tout le dialogue qui prépare cet instant, patienter pendant les longues thèses dont l'auteur a cru devoir emplir le vide de sa pièce, et finalement se trouver en face d'un amour aussi innocent que maternel, dont le cours limpide va reprendre sur ce seul regret : « Et puis nous vieillirons si vite !... »

Une page de *Tristesses et Sourires* arrachée à l'œuvre si délicate et si douce de Gustave Droz, un symbole d'Ibsen venu de loin pour ne se terminer qu'à l'infini, une idylle de Daphnis et Chloé dans le salon du boursier Séporet et une sœur de charité survivant à de platoniques analyses d'un amour qui ne fut point, elle serait bien bonne vraiment l'énigme posée par M. Valdagne aux trop crédules parisiens !... C'est de l'ironie à rebours, point mauvaise puisque neuve, mais quel détour pour nous dire que quand on ne

va pas au fond on reste à la surface, et que la surface en amour est encore ce qui dure le plus longtemps !...

Ce tour d'esprit par lequel M. Valdagne évite de nous montrer les vilains champignons de la *blague* parisienne, pour nous présenter deux innocents — car ils le sont — aux prises avec un inconnu qu'ils ne sondent pas et dont ils subissent cependant à leur insu le joug implacable, constitue une affirmation dans une négation. Chacun demande où est la *blague*, et est forcé de s'avouer qu'elle doit être justement là où on ne la cherche pas : dans le cynisme d'une morale qui veut prendre pour bagatelle la chose la plus grave, la plus décisive de toute existence humaine et qui, ayant mis *fragile* sur la caisse qui contient cet explosif, lui donne elle-même la chiquenaude qui l'envoie rouler dans les précipices. La *blague* est la reine du monde, dit Veuillot!.. Oui, mais une reine de carnaval, une reine impuissante, traînant dans son cortège toutes les misères grouillantes, tous les vices hurlants, tous les appétits réprouvés, et ne laissant, de tout ce fleuve de misérables qui suivent le mirage de son or de papier, qu'une gigantesque alluvion de désespérés ! Il faut cependant lui sacrifier au moins un jour, au moins une

heure, puisqu'elle ne change rien à l'ordre bourgeois des choses. Malheureusemnt, c'est le poète qui l'a dit :

<blockquote>Pour expier une heure, il faut l'éternité.</blockquote>

On a cru s'aimer pour la *blague*, on a candidement joué avec le lien mystérieux et invincible qui lie les âmes, et l'on s'aperçoit trop tard que quand on a pris une âme on ne plus la rendre et qu'il faut partager son sort. La suprême ironie, c'est que ce qui a été commencé par la *blague* ne peut être continué que par la *blague*. Qu'il doit être terrible cet enfer des *blagueurs* !...

C'est là, je crois, au milieu de bien des obscurités, le fond de la pensée philosophique qui a inspiré à M. Valdagne sa pièce.

Les deux héros paisibles de cet amour indéfini pour la *blague* sont-ils deux innocents condamnés à d'éternels jeux innocents, sont-ils deux coupables rivés à leur chaîne monstrueuse ? Cruelle énigme !....

Vingt journaux ont ainsi commencé leur compte rendu : « Louise, femme du boursier Séporet, est la maîtresse de Henri de Vouvant... » Le public, accoutumé à son ragoût habituel, n'entend point autrement la chose. Mais, malheureux ! c'est justement ce

qui serait à démontrer que vous posez tout
d'abord comme point de départ de la pièce !...
Les dialogues embarrassés du début, les
paroles mêmes des deux amoureux pour rire,
ou par symbole, avouant qu'ils ne sont point
allés au fond des choses, n'indiquent-ils pas
suffisamment que c'est justement là que se
trouve la *blague*, et que c'est cette maudite
blague qu'il leur faudra continuer jusqu'à la
fin de leur existence, faisant appel, en désespoir
de cause, à la vieillesse ? Cette situation n'est
interrompue un instant que par la ruine de
M. de Vouvant, son départ prochain pour la
Suède et l'aveu que lui fait Louise, dans un
élan de tendresse sincère, qu'elle veut partager
son exil. Là du moins, un amour nouveau
pourra naître, loin des ironies de leur vie
présente et dans les décors que leurs rêves
ont entrevus. Leurs âmes montent à ce
moment, ils se soulèvent de terre, la réalité
leur apparaît, quand tout-à-coup survient le
boursier Séporet annonçant à M. de Vouvant
qu'il n'est plus ruiné, qu'une opération heureuse
le sauve et lui permet de rester à Paris. C'est
l'effondrement de toutes leurs espérances amou-
reuses, de leur liberté entrevue, et le retour à
l'ironie. Mais cette fois elle sera plus cruelle,
car ils ont pu apercevoir la terre promise ! Ils

ont compris que l'amour n'est point un vain jeu, qu'il tue ou qu'il donne la vie, que déçu il a pour fruit la haine, et que la haine même leur est interdite dans cette innocente comédie, dont le prologue n'aura jamais de fin. Leur consolation sera le souvenir de l'instant inoubliable où ils ont cru pouvoir soulever leur fardeau. Si cette interprétation n'est pas la vraie, du moins n'est-elle pas vraisemblable ?.. La reine du monde aurait ainsi doublement raison !...

(Décembre 1895.)

ICONOPHILES
ET
ICONOCLASTES

Rien n'est beau comme un dilemme, à condition qu'on ne puisse échapper à ses deux cornes menaçantes.

Tel n'est point le cas ici, et il ne s'agit ni de se soumettre ni de se démettre devant une simple question d'imagerie. On aime ou on n'aime pas les images, parce qu'elles sont un mirage et que tout mirage est un mensonge, mais il peut se rencontrer des indifférents qu'aucune beauté n'attire, qu'aucune laideur ne repousse, et dont l'œil simple ne se dédouble jamais. Orphée charma les bêtes

féroces avec les sons de sa lyre, mais le divin Raphaël n'a jamais songé à exposer ses chefs-d'œuvres aux regards des fauves. Si donc certains fauves humains, étrangers aux charmes de la perspective, colorée ou non colorée, qui est cependant une des lois de l'harmonie universelle, peuvent déclarer en toute conscience que jamais ils ne dévorèrent une image des yeux, le dilemme est faux. Il y a trois catégories d'êtres : ceux qui aiment les images, ceux qui ne les aiment pas et ceux qui les ignorent.

Nous laisserons de côté cette dernière catégorie, dont l'analyse est vraiment trop difficile, car on ne saurait désirer ce qu'on ignore et nous nous bornerons à faire la psychologie rapide des amis et des ennemis de l'image. Iconophiles et Iconoclastes, nous les appelons à une suprême confrontation.

Certes, il ne s'agit point de faire revivre des luttes apaisées et de revenir sur la condamnation des Iconoclastes. De même qu'Orphée ne serait plus mis à mort aujourd'hui par les bacchantes, de même de nouveaux briseurs d'images ne viendraient plus, comme au huitième siècle, poussés par un fanatisme religieux, aussi barbare que sectaire, mettre à sac les monuments les plus merveilleux,

brûler ou détruire les œuvres les plus rares et les plus précieuses, sous prétexte de rendre un culte plus pur à la divinité. Le christianisme, depuis la Renaissance, a définitivement scellé la fraternité de tous les arts. Les Vaudois, les Albigeois, les Hussites, ont été les derniers représentants des farouches iconoclastes. Dût le triangle maçonnique survivre seul sur les ruines de l'iconographie, ce serait une image devant laquelle admirateurs et détracteurs pourraient encore s'affirmer. Il est donc bien clos le cycle du snobisme réformateur qui s'étend de l'empereur Zénon à Léon l'Isaurien, et sur lequel les conciles de 787 et 842 posèrent, au nom de la conscience universelle, une sépulcrale sentence de réprobation. Mais si, dans le domaine théologique, le conciliabule de Constantinople, en 730, ne peut plus être invoqué comme une valable soutenance de thèse, il y a encore de par le monde bien des inoclastes disséminés. Que dis-je ? ils sont légions !...

C'est à ceux-là que nous voulons opposer les iconophiles !...

Quel splendide drapeau que celui de ces ...nateurs du beau sous toutes ses formes et sous tous ces aspects ! Ils ont pour eux le goût, la civilisation, les Quatre Facultés et

même les *Quat'z-Arts*, si des profanations individuelles n'étaient venu ternir l'éclat de cette apothéose. Ils ont pour eux la philosophie, la science et même la théologie !... Il est vrai qu'ils n'ont pas toujours les mœurs, et que la difficulté de choisir entre mille sollicitations de la vue, de discerner sans hésitation, sans trouble et sans discussions, la bonne de la mauvaise image, en fait choir quelques-uns, mais quelle armée n'a pas ses vaincus, ses impotents et ses malades ?

Nous ne pouvons penser sans le secours d'une image ; la philosophie, en général, l'affirme ; la scholastique, sous la dénomination d'espèces sensibles, n'y contredit point ; l'expérience nous montre en toute chose une image médiatrice ; seul le néant n'a pas d'image. Les iconoclastes seraient-ils les chevaliers du néant ? Terrible problème auquel on ne peut répondre qu'en leur demandant si l'or n'est une vanité que parce qu'il porte une effigie, et que, des rives du Gange à celles de la Seine, on trouve des médailles et des pièces de monnaie qui prouvent que les hommes furent toujours iconophiles.

Donnez-nous beaucoup de ces images-là, sombres destructeurs des arts et des joies de

la vue, et nous en ferons contre vous un trésor de guerre !...

Mais je m'égare dans cette analyse de l'iconophile et de l'iconoclaste. Ils sont le même homme, agité sans cesse entre l'amour et la haine de son être intérieur dont les arts ne sont que la manifestation extérieure, et volontiers je le jouerais à pile ou face ! Donnez-nous des cœurs purs et nous ne verrons partout que des images pures et belles. Donnez-nous des cœurs haineux, vils et envieux, et nous ne verrons partout que des images impures, offensantes et importunes. Sus aux iconoclastes ! Ce ne sont que des singes qui ne veulent pas voir leur image dans un miroir. Nous les pourchasserons et les jetterons hors de la société. Que leurs mânes aillent rejoindre ceux des Béotiens, des Vandales, des disciples de Jean Huss, de Zwingle et de Calvin ! Vive l'art libre sur la terre libre ! Vive la matière, œuvre glorifiée par l'artiste, interprète intelligent de la pensée créatrice et pontife du beau. Ses caricatures même sont un hommage indirect à l'éternel idéal, et en nous montrant ce qui ne doit pas être il nous apprend ce qui est.

Ses ennemis sont ceux que trouble son regard invinciblement pur. S'il n'est pas digne

de sa mission, ses pairs en font justice et bientôt un bûcher pire que celui des iconoclastes s'allume pour l'intrus. On n'est point impunément le limon épais où s'avilit le goût, le mastic où s'arrête la transparence de la vitre, la pierre où trébuche le pied de l'innocent. Celui dont les images manquent d'air ne sera pas longtemps le nuage qui voile les cieux. Il n'est pas besoin pour cela d'un aéropage de puritains ou de la foudre des indignations bourgeoises. Un jour de printemps suffit pour effacer la tache noire et faire sourire la terre de son Icare sans ailes ou de son trop servile imitateur.

Il reste aux iconophiles un moyen de rappeler sous leurs drapeaux les hésitants et les défaillants, de donner au monde une Renaissance digne de la Renaissance italienne, qui ne fut point encore égalée, c'est de s'unir pour faire triompher leurs œuvres, pour punir les prévaricateurs de l'art, les profanateurs mercantiles, les contempteurs de toute beauté sous prétexte d'austérité, et faire reculer les Barbares sous l'œil desquels ils vivent, travaillent, souffrent et meurent méconnus. Le Dragon de l'Apocalypse, c'est peut être l'Iconoclaste éructé par la jalousie de l'Enfer.

(Janvier 1896.)

CRITIQUE DE MOEURS

L'orateur politique qui, dans une assemblée, ne sait pas exprimer sa pensée en un quart d'heure ne mérite pas d'être écouté deux heures. Cet aphorisme est vrai aussi pour le moraliste. Est-il donc nécessaire de tant d'indignation pour reconnaître qu'en ce siècle la fortune est un crime social qui réclame une expiation et choisit souvent les plus douces victimes ?

La rédemption n'est-elle pas d'ailleurs le rachat de cette faute originelle en raison même de l'innocence de cette victime ?

Quelle faute expiez-vous donc, ô jeune homme trop riche de tous les dons que vos ancêtres ont accumulés en vue de votre joyeux avènement ? Vous le demandez ? Ne savez-

vous donc pas que l'argent, c'est le sang des autres, qu'il soit à l'effigie d'un César ou d'une république ? C'est ce sang qu'on veut vous reprendre dans un furieux assaut de toutes les intrigues, de toutes les bassesses, de toutes les corruptions, de toutes les violences même qu'une société peut se permettre au nom de la force dont elle détient légalement l'instrument ! Que ne l'avez-vous expié, ce crime de naissance, en donnant tout aux pauvres ! Mais vous n'y avez pas songé, croyant à l'universelle bonté de tous les êtres les uns pour les autres, à la joie de vivre et de voir vivre les heureux, et en cela vous étiez doublement innocent, car vous n'aviez pas commis le crime de vos pères et vous avez jusqu'à la dernière heure ignoré le vôtre. A peine une femme vous a-t-elle eu ouvert les yeux qu'une autre doucement vous les a fermés. Une vierge rouge vous a crié : « Tu portes sur ta tête le sang du peuple ! » Une autre, comme une fée bienfaisante des légendes, comme une figure moyen âgeuse de quelque missel ingénu, vous a dit : « Dors, mon enfant ! Ce sont les méchants qui te poursuivent, et ils portent aussi leur fardeau d'iniquités ! »

A qui donner la palme, si ce n'est à la bienfaisante fée de la dernière heure ? Elle savait

que l'héritage céleste est le seul que toutes les puissances humaines coalisées ne peuvent atteindre, et elle a dit à cet enfant : « Rends-leur le sang, puisqu'ils te le demandent, mais garde le ciel de ton cœur ! » Ainsi fut fait par le ministère d'une femme contre les colères retentissantes d'une autre.

Mais quelle étude de mœurs, insoupçonnée par Balzac, que cette cohue fin-de-siècle se ruant par mille moyens inavouables à l'attaque de ce damné social jusqu'à ce qu'il ait payé par sa mort le crime d'être né ! Quel monde inférieur, semblable à celui que les bas-fonds de l'Océan recèlent dans leurs profondeurs, s'est tout-à-coup révélé dans une société si brillante et si correcte à la surface, si généreuse, si austère, si puritaine de principes dans ses revendications pour les déshérités de la vie !

La sensualité et l'envie, voilà le mobile de toutes ses actions. Mais l'homme ne vit pas que de pain, il vit d'amour, et quand les revendications matérielles deviennent impuissantes, on condamne à mort celui qui avait le bonheur d'aimer et d'être aimé, et l'exécution de cette sentence, dont tout le monde était le complice, ne se fait pas attendre longtemps. Pourquoi s'en indigner, c'est dans

l'ordre moral des choses, c'est la destinée terrestre !

Les complices n'en sont pas moins de curieux documents pour le romancier et pour l'historien. Ils ont droit à la lumière, car nous voulons les connaître, ne serait-ce que par amour de l'art et de l'observation. Ils ont joué un rôle, fatal peut-être, mais ce rôle, vu de haut, appartient à l'histoire du cœur humain. Qu'importe leurs noms, c'est le type que nous voulons voir, et puisque le jeune homme qui fut leur martyr a conquis la palme que lui tendait une main amie, c'est sur la terre que nous voulons voir les rouges lueurs de ceux qui, la torche au poing, redemandent aux enfants l'héritage et le sang de leurs pères. L'étude des monstres est du domaine de la science comme de la littérature, et leur existence même eût-elle une raison providentielle, nous voulons savoir dans quelles forêts ils se cachent pour n'y point errer à la tombée du soir.

Un mal connu est un mal conjuré, et nous voulons prévoir, pour essayer de le prévenir, le grand soir promis au déchaînement de toutes leurs passions.

« Malheur aux riches ! » Voilà le dernier cri de guerre de notre moderne civilisation. Peut-

être la richesse, depuis plus d'un siècle, a-t-elle cessé d'être respectable. Mais prenons garde que le martyre de quelques-uns ne vienne à profiter à tous. On veut voir des heureux, comme exemple et comme récompense, on les aime même pour le beau geste esthétique de leur bonheur et de leur gloire, et peut-être rejettera-t-on, sous prétexte de laideur, tous les malheureux dans leur enfer. Ce sera alors le moment de crier : « Malheur aux pauvres ! » De telles contradictions, de telles antithèses sont peut-être la joie du moraliste. Il s'écrie peut-être à son tour, avec satisfaction : « Tout arrive ! » Mais le pays qui est le champ de pareilles expériences doit être pourvu d'une bien forte constitution pour n'en pas mourir. Paix aux victimes de leur propre fortune, car les victimes crient toujours vengeance et cet appel est un jour entendu. Mais honte et guerre aux vampires qui ont fait pour leur propre compte un acte de reprise sociale, car leur victoire est vaine.

Mais si le crime social de fortune est expié, crime ancien comme le monde mais nouveau par les gigantesques proportions qu'il prend à certaines heures, une leçon et un symbole doivent s'en dégager.

La leçon, le moraliste l'exprime comme il

peut, sans toutefois que son analyse parvienne
à fixer la formule définitive et la raison d'être
de toutes les actions humaines ; le symbole,
c'est parfois une femme qui le réalise. Ici
c'est un double symbole : un lys rouge, un lys
blanc, tendus sur la même couche d'un mou-
rant. Le lys rouge est tenu par une main en-
nemie, le lys blanc, par une main amie.
Décide, si tu le peux, victime, à qui tu dois
donner ton âme ! L'une de ces mains te de-
mande impérieusement ta vie, l'autre te la
donne doucement. Oh ! cette chanson des deux
lys, quel poète en dira tous les contrastes et
tous les accords, surtout si l'on songe que l'une
de ces femmes aurait pu être l'autre sans au-
cune difficulté ? C'était un même cœur à con-
quérir par des voies différentes que celui de cet
heureux pour lequel la ronde des fées com-
mençait à tourbillonner. Oh ? ces deux lys
tendus comme deux épées pour percer le cœur
d'une mère, qui en dira la tragique rivalité ?
Joyeuse et *Durandal* se partageaient le
monde, là deux fleurs se partagent un cœur
d'enfant conquis sur celui d'une mère. L'une
de ces fleurs réclame à l'enfant son sang et
ses biens terrestres, l'autre son bien céleste.
A qui sera l'héritage ? L'une parle de justice
sociale, l'autre de justice éternelle. L'une dit

Patrie, l'autre dit Dieu. A qui rendra-t-il son âme, le pauvre martyr? Soudain il songe qu'un autre martyr, héritier des promesses de l'humanité et expiateur de la première faute, pleura dans un jardin d'oliviers les fautes de tous et devint par sa mort le médiateur éternel. Un mot fut dit, et les deux lys s'abaissèrent devant le crucifix. Deux femmes étaient vaincues et n'avaient qu'à se frapper la poitrine en disant: « Tu a vaincu, Galiléen!... »

Pourquoi dire leurs noms ? L'une rappelle celui d'un empereur romain, l'autre celui d'un Dieu de l'Olympe. Toutes deux sont femmes et artistes dans le sens le plus élevé du mot.

Mais combien le rôle accepté en cette circonstance par le lys rouge fut ingrat, combien sympathique le rôle du lys blanc ! L'une demandait la tête de l'enfant, l'autre voulait la sauver. La luciférienne et l'ange se sont rencontrées devant un tombeau. Là se sont arrêtés leurs espérances et leurs triomphes. L'enfant a rejoint ses pères avec le signe du pardon sur sa poitrine et l'uniforme du soldat sur son corps amaigri. Sa dette, trop lourde envers les hommes, a été payée à Dieu. Le crime social est expié.

Mais quel monde de pharisiens et de rastas ce drame d'un ordre intime a révélé soudaine-

ment ! Tel un caillou lancé dans un marais où coassent les grenouilles, où se distille le subtil venin des serpents. On demande où est l'honnête homme, et peut-être ne le trouve-t-on que dans ce bon larron de teinturier qui partagea les derniers jours du petit martyr. La plaie sociale fut pansée par la main d'un deshérité et d'un humble, le mort fut pleuré par l'étrangère qui l'avait défendu contre tous ses ennemis.

(*Janvier 1896.*)

LE MODÈLE

Quand un critique dramatique s'avise de faire une pièce de théâtre, ce ne peut être qu'un modèle. Du modèle au patron, il n'y a que peu de distance, celle d'une coupe mise à la portée de tout le monde après que l'original à disparu dans le grenier aux vieux cartons. Les mesures, soigneusement prises, donnent aux âges suivants la taille d'une époque ainsi que le caractère du vêtement qui exprima l'état d'âme d'une ou plusieurs générations.

Ici le vêtement, dont les draperies du théâtre ne sont que le discret paravent, est d'une simplicité toute philosophique. Une Circé de marbre eût pu même facilement s'en passer. Mais pourquoi récriminer contre les mœurs qui exigent toujours un semblant de vêtement

et contre les lois de la pensée qui exigent un sujet ? M. Henry Fouquier avait quelques bonnes vérités à dire, quoique pas très neuves ; M. Georges Bertal lui a apporté un sujet, et tous deux, en tailleurs émérites, pour qui le métier n'a plus de secrets, ils ont fabriqué ce vêtement que nous sommes appelés à juger après avoir franchi les marches de l'*Odéon*. Il ne s'agit point, comme on pourrait le croire, de celles de la *Belle Jardinière*, bien que le nombre des vestes qui y sont débitées annuellement soit considérable.

Ne faut-il pas encourager les jeunes, soutenir les vieilles réputations, vaincre les préjugés bourgeois dont les théâtres de la rive droite offrent un si triste exemple, et faire triompher l'idée pure sans grand souci des conventions théâtrales qui exigent l'amusement des yeux et l'attention de l'esprit ! Bientôt on ira au théâtre comme on va au prêche, et de temps à autre un moment de silence permettra aux auditeurs de méditer, tout en regardant le lustre, sur la profondeur des choses qui viennent d'être dites. Ce jour-là, le modèle de la comédie philosophique sera né. Le drame, pour être plus sombre, n'échappera pas à cette loi nécessaire de réflexion, sans compter que le poignant du dénouement lais-

sera d'utiles cauchemars à ceux que le besoin d'une psychologie raffinée torture.

C'est bien un drame philosophique que Messieurs Henry Fouquier et Georges Bertal nous ont donné sous le titre *Le Modèle*, ou mieux la lutte contre la chair préparant le triomphe de l'esprit. S'ils n'ont point adopté ce titre, c'est qu'il eût été peu suggestif et bien effrayant.

Ils n'en ont pas moins subi les lois du genre ennuyeux. S'ils s'en sont tirés avec quelque honneur et un succès d'estime, c'est à leur talent qu'ils le doivent, au sérieux bienveillant avec lequel le public s'efforce d'accueillir toute œuvre qui le dépasse, au charme avec lequel les acteurs soutiennent par le menu détail de la mise en scène une attention souvent lassée.

Quelle que soit la beauté ou la profondeur de la thèse, l'œuvre théâtrale ne tient que par l'intérêt toujours vivant de l'action, et c'est peu pour nos bons épiciers que trois actes d'abstractions pour aboutir à un suicide. Il y a un vide que leur imagination n'est pas apte à remplir.

Ce vide, c'est celui-là même où s'agitent l'orgueil et la pensée créatrice de l'artiste. Vous ne pouvez le faire comprendre.

Il y avait cependant une belle lutte à éta-

blir entre l'orgueil artistique et l'amour, entre ce modèle en chair et cette pure forme que le marbre de la statue doit conserver. Il y avait à montrer que l'orgueil de l'artiste est plus fort que l'amour, ou plutôt que l'orgueil et l'amour se confondent en lui, que les êtres extérieurs qui l'entourent ne sont point la chair de sa chair mais l'idée de son idée, qu'il est un anarchiste sacré. Ce thème admirable dans un livre ou dans une chronique, ces avis de pureté intellectuelle, dignes du sage Nestor, ne sont point soutenables par l'action théâtrale, qui est toute extérieure. Il a donc fallu recourir au procédé épicier, opposer l'amour conjugal à l'amour défendu, et non, comme la thèse l'exigeait, l'amour purement intellectuel à l'amour purement charnel, il fallait faire audacieusement dire à cet artiste, à ce sculpteur : « Ce que j'aime en cette femme, c'est le beau vide que son corps déplace ! » Il fallait faire lutter cet amour d'artiste contre l'amour humain, l'esprit seul contre la chair seule. Au lieu de cela, de ce monologue intense mais oiseux, les nécessités de la mise en scène ont fait opposer femme à femme, fiancée à modèle d'atelier. La thèse tombe aussitôt dans le vaudeville bourgeois, dans le drame des faits divers. Ce n'est pas un sujet nouveau

présenté avec un art nouveau, c'est la *Dalila*, d'Octave Feuillet, la lutte de l'amour conjugal contre l'amour libre et le triomphe de la paix féconde du pot-au-feu. Il est douteux que cette paix, si morale qu'elle soit, soit bien féconde en inspiration. L'esprit est l'esprit, la chair est la chair, et la question du foyer est d'ordre purement matériel.

La conclusion de cette pièce, c'est que la fiancée, qui se sent esthétiquement inférieure au modèle, est prise d'une jalousie féroce contre la statue même qui en a immortalisé les formes. L'humain en elle se révolte contre le divin, elle veut briser cette statue. L'artiste obéissant cède à ce désir, et, quand il va frapper, il trouve le modèle en chair qui se tue pour sauver le marbre.

La pièce s'arrête à cette scène d'une grandeur farouche autant qu'inattendue. On ne dit point si la fiancée exigea encore la destruction du marbre après la mort de sa rivale. On peut le supposer.

Tout cela est d'un beau poème, d'un beau roman psychologique, mais d'un développement scénique lent et pénible. On comprend qu'un drame inexpressible se passe tout entier dans le cerveau de l'artiste, et que le public n'en a que les miettes. Ce régal intel-

lectuel n'est pas à sa portée. Il veut une synthèse et non une analyse. Ce qui est supportable dans le livre devient vide au théâtre. Pourquoi ne pas mettre aussi sur la scène le *Laocoon*, de Lessing !...

(*Février 1896.*)

REVUES

Les Revues ont reçu de M. Zola un coup de boutoir dont la portée et les conséquences ne sauraient leur échapper. Non pas que cette chaude alarme puisse les émouvoir ou troubler leurs convictions, mais l'attaque était si inattendue qu'il faut bien quelque temps pour établir de la cohésion dans la défense et se former en carré contre l'ennemi. Chacun s'en allait au hasard de la marche, cueillant une fleur en passant, se reposant parfois, le regard tourné vers un vague horizon, quand soudain le naturalisme s'est dressé et a dit : « Vous ne passerez pas !

Qu'est-ce au juste que le naturalisme, personne ne peut le définir d'une façon satisfaisante, mais il est bien certain que pour les jeunes revues c'est l'ennemi qui barre l'hori-

zon ! Du moins M. Émile Zola le pense ainsi et son apostrophe récente à la jeunesse n'est pas sans quelque grandeur. Il rompt avec elle, s'imaginant sans doute qu'elle le suivait, et dépose solennellement son fardeau au seuil du siècle. « Voilà mon bagage, semble-t-il lui dire, il contient toute la vérité. Tout le reste est erreur ou folie, l'humanité aboutit au naturalisme et la jeunesse, sous peine de tomber en démence, devra désormais être naturaliste ». Comme cette jeunesse ne paraît pas se soucier de ses leçons, il rompt avec elle, la frappe d'anathème et l'envoie cueillir des lys.

Cette rupture éclatante, cette attitude décisive n'est pas pour nous déplaire. La jeunesse a la vie et elle saura trouver son chemin. Elle laissera de côté, dans la forteresse d'où il nous menace, le vieux lutteur naturaliste qui ne croit qu'à la terre et aux racines qui plongent dans ses entrailles.

Elle l'abandonnera à ses occupations stercoraires, à ses espoirs de revanche future, tandis que les lys qu'il maudit naîtront de cette putréfaction même, et, sur l'aile de la métaphore, — car tout n'est que métaphore — elle ira rejoindre les horizons bleus que Lamartine et quelques autres lui ouvrirent au commencement du siècle.

Les petits *Rougon-Macquart*, totalement dépourvus de gaîté, ne pourront que s'écrier : « Décidément les Français ont trop d'esprit ! On n'est pas arrivé à leur faire prendre de la science pour de la littérature ! »

Car au fond tout est là ! Physiologie et psychologie ne s'entendent point, art et traité de médecine se repoussent, roman et cours de géographie se mêlent sans se confondre. C'est en brouillant toutes les formes de nos connaissances positives avec tous les produits spontanés de notre imagination, Auguste Comte et Claude Bernard avec les poètes, que M. Zola a obtenu cet amalgame qui nous fait reculer.

M. Zola est un bloc, nous devons le tourner si ne nous pouvons le faire sauter. Il ne nous tient pas et nous le tenons. Il a voulu se saisir de Rome, cet éternel enjeu de l'humanité. La Rome temporelle et la Rome spirituelle seront le mélange détonnant qui le fera éclater. Sinon l'air libre est encore assez large pour une autre vision de la vie que celle qu'il a cru nous imposer.

Oui, cet appel désespéré du maître a des disciples absents, ce défi jeté à la génération de demain, ce dédain des jeunes revues qui sont nées et grandissent hors de sa tutelle, accusent bien la faillite du naturalisme.

Il est né d'une philosophie et il a voulu donner naissance à une littérature. La vérité, fût-elle du côté de cette philosophie, n'était pas nécessairement une source d'art. Or la littérature est un art et tire d'elle-même ses propres lois. Fussions-nous dotés d'une éducation naturaliste, tous les traités de pédagogie n'empêcheraient pas les rimeurs d'écrire des vers, les imaginatifs en prose de charmer et d'émouvoir par de pures créations qu'aucun document humain ne viendrait appuyer, qu'aucune scorie plus ou moins pornographique ne viendrait souiller. La science est une chose, la littérature en est une autre, voilà par où le bloc de M. Zola n'est pas indivisible.

Nous laissons à d'autres le soin de juger M. Zola philosophe, M. Zola savant, M. Zola éducateur de la jeunesse. Il nous reste l'art, qui est un pur concept des harmonies, la littérature, qui est une pure association de vraisemblance, le verbe qui est la langue même et dont le libre essor peut ne correspondre à aucune réalité sensible. Le divin mensonge du poète contient à la fois tous ces aspects du monde intellectuel. M. Zola est-il un poète, une sorte de Victor Hugo de la prose? Le gros, l'énorme le hantent dans ses visions, et même quand il est bas il conserve toujours ses vues

générales qui sont la marque d'un esprit plus abstrait que concret. A Rome il ne voit que de grandes oppositions d'ombres et de lumières. Mais Victor Hugo, si obsédant qu'il ait été, a cessé d'encombrer l'horizon, M. Emile Zola fera de même. L'un aura été la sève montante du siècle, l'autre la sève descendante. Un même levain aura produit deux mouvements opposés. Telle une graine pousse feuilles et fleurs vers le ciel, tandis que les racines plongent dans l'humus gaulois toujours si fécond et si riche en débris organiques. Cette terre, où M. Zola a rencontré Rabelais, nous réserve sans doute encore bien des poussées naturalistes.

C'est aux nouvelles revues, à la jeunesse littéraire qu'elles représentent, à la génération montante dont elles doivent diriger l'évolution, qu'incombe la charge de répondre à la soudaine déclaration de guerre de M. Zola. C'est au *Mercure de France*, à *La Plume*, à *La Revue Blanche*, à *l'Ermitage*, et combien d'autres encore, sans compter toutes celles que la décentralisation littéraire fait éclore en province, qu'il convient de liguer leurs efforts pour buter hors du chemin le bloc naturaliste. Les défenseurs seront nombreux autour du maître qui, depuis vingt ans, a fait leur fortune

et leur gloire. La science surtout défendra ce lettré qui l'a courtisée, cet artiste qui a mis à son service un prestigieux talent d'évocateur et de poète. La philosophie positive et la politique salueront en lui un puissant vulgarisateur de leurs idées, un incomparable instrument de pénétration dans ce qu'on appelle aujourd'hui les masses, mais les lettres pleureront leur prostitution.

Rompons, rompons s'il le faut à tout jamais avec les savants, les philosophes et les politiciens. Les lettres sont la chanson du ciel, l'amour infini et inassouvi de tout ce qui pourrait être de beau et de bien dans le domaine de la chimère, le cri de l'âme des six voyelles scandé par les dix-neuf consonnes, la jeunesse éternelle conservée par l'art des poètes et des prosateurs sur le premier balbutiement de l'humanité. Qui n'est pas au fond cet invincible et impeccable amoureux de la forme, n'est pas un véritable homme de lettres. Qui est cet homme de lettres n'a que faire à aller se fourvoyer dans la science sociale, la science politique, les sciences naturelles et autres sciences qui relèvent non du verbe mais du fait, non du signe mais de la chose signifiée. Toute la confusion de l'œuvre déjà si colossale de M. Zola provient de cette première confusion. Il

a cherché dans la science un point d'appui pour échafauder ces volumes d'une littérature douteuse et balourde dont il prétend aujourd'hui nous assommer. Halte-là.

Rendons aux lettres ce qui est aux lettres, à la science ce qui est à la science, et liquidons, s'il vous plaît, la situation de la génération nouvelle d'avec celle que vous avez documentée. Rendez leurs lys à ces ingénus, laissez-les passer en longues théories, gravir la colline où ils aperçoivent le ciel de leurs rêves, être idéalistes, puisqu'à chaque génération de naturalistes doit succéder une génération d'idéalistes, et réciproquement. Vous aurez votre revanche posthume, n'en doutez pas ! Laissez-les surtout être hommes de lettres tout à leur aise et ne les bourrez pas de documents monstrueux et avilissants. Laissez cela aux amphithéâtres où leurs frères de la science passent austères, muets et tristes. La note gaie est presque perdue en France, l'esprit et la fine allusion ont presque totalement disparu de cette démocratie veule et triomphante. Le mot cru et sans air est presque devenu le bouchon de ce siècle que vous voulez étouffer. On cherche quelqu'un qui retrouvera la note si gaie et si française qui rendait notre race aimable entre tous les peuples, ce

pimpant et ce mousseux qui valait un patrimoine. Hélas ! la politesse a abandonné les mœurs comme l'esprit a presque fui les lettres. Rompons cette union violente et douloureuse de la science et de la littérature. A chacun sa besogne. La littérature n'a pas besoin de documents. Ils sont dans le cœur de l'homme et il n'est même pas besoin d'esprit pour les faire jaillir en une magnifique floraison. Aux innocents les mains pleines !... Le bloc erratique du naturalisme, tombé au milieu de notre siècle, restera là comme un monument et un témoignage de l'impuissance du génie humain de barrer la route à la vie. Nous sommes altérés d'idéal, et malheur à qui veut nous priver de ses ravissantes extases !...

Ce qu'aura été l'œuvre de M. Zola devant la science et devant la philosophie, le bien et le mal moral qui résulteront de son système de vulgarisation, d'autres le diront. Rome elle-même jugera son interprète plus ou moins autorisé. Pour nous, nous n'avons à cette heure qu'à répondre à M. Zola homme de lettres. La ligue des jeunes revues est presque un fait accompli aujourd'hui. Sous quelle forme cet idéalisme nouveau va-t-il s'élever contre le vieux naturalisme, nous ne pouvons encore le prévoir. La rupture affirmée, il reste à se con-

certer pour la bataille. Les premiers combat-
tants ne voient pas toujours le triomphe. Mais
quelque soit l'issue de la lutte, la phrase
française n'a rien à perdre à rompre avec la
tradition du maître naturaliste.

(Février 1896.)

GROSSE FORTUNE

A la maison de Molière, comme ailleurs, il y a des traditions qu'il faut respecter. Un choix est cependant permis entre toutes celles dont s'honore un théâtre qui a résisté à plusieurs siècles de critique, et sans doute la tradition de l'œuvre essentiellement morale dans son but comme dans son application sociale est une de celles qui doit le plus tenter un auteur à notre époque. Nous avions eu jadis *L'honneur et l'Argent*, nous avons aujourd'hui *Le Bonheur et l'Argent*.

C'est véritablement ce titre qui convient à la comédie de M. Henri Meilhac. Il lui a plu de donner à ses quatre actes, très touffus comme détails mais un peu secs comme fond, le titre moins analytique de *Grosse Fortune*. La thèse n'en demeure pas moins la même.

C'est le procès des grosses fortunes qui se poursuit sur le théâtre, comme dans le journal et dans le livre, au nom du bonheur individuel menacé. L'amour, ce rayonnement intime, perd de son intensité et de sa pureté dans une situation trop facile, trop large, trop enviée. La pauvreté, le travail, la lutte, en resserrant les liens, en centuplent les forces. La fortune au contraire en distend tous les ressorts, élargit outre mesure le cercle dans lequel deux existences humaines peuvent se mouvoir, fait naître de tous côtés des ennemis, dont les plus dangereux sont ceux qui attaquent non la fortune mais le cœur, sans compter les victimes que l'inexpérience des parvenus ne manque pas de faire et de soulever partout. A cela deux cœurs épris répondent qu'ils sont sûrs de leur amour ; que la fortune, sans être le bonheur même, y aide puissamment ; que la joie de vivre doit éclater aux yeux de tous et se manifester par de grandes dépenses d'argent ; que l'amour et l'argent sont l'un et l'autre un don céleste qu'il faut savoir accepter quand il nous est fait ; qu'ils se complètent l'un et l'autre admirablement quand des mains encore jeunes et pures les reçoivent et que, loin de les répudier quand le hasard les associe, il faut au contraire

accepter cette occasion de prouver que l'un n'empêche pas l'autre. Cette preuve est-elle facile et cette belle présomption ne se termine-t-elle pas souvent de la façon la plus lamentable? L'expérience de chaque jour est là qui répond par d'amères comédies, souvent mêmes par d'atroces drames.

Tel est le point de départ de la pièce de M. Henri Meilhac. Entre le drame et la comédie, il a choisi cette dernière, qui répond mieux à son esprit si fin et si parisien. C'est aussi le véritable esprit de la Comédie-Française. Si les malheurs des grands sont tragiques, ceux des bourgeois sont plutôt comiques que dramatiques et c'est une petite bourgeoise enrichie qui est l'héroïne de sa pièce. C'est dire que tout se termine le plus moralement du monde, que l'amour renaît à côté de la fortune disparue, ou tout au moins diminuée, qu'il ne reste de vaincu et de mortellement atteint que l'honneur d'un couple intrigant qui s'est fait un jeu de l'inexpérience des nouveaux époux et s'en va renouveler ailleurs ses petits profits.

Il n'entre pas dans notre cadre de donner un compte rendu détaillé de ces quatre actes. C'est une vue d'ensemble que nous voulons en dégager. A cet égard la véritable création de

M. Henri Meilhac, réside dans ce couple où le mari sait trop bien ce que vaut sa femme, la lance séduisante, invincible et admirablement conseillée au-devant du jeune parvenu dont elle capte le cœur, tout en se faisant une amie intime de l'épouse négligée. Les millions passent bientôt des mains des heureux naïfs dans celles du couple rusé. Quand le malheur apparaît dans toute son étendue, il est trop tard. Du moins l'amour et l'honneur resteront saufs par un dénouement très habile et très simple à la fois que l'auteur a ménagé aux deux victimes par l'intermédiaire de la mère.

Nous regrettons toutefois qu'il y ait dans le cours de ces quatre actes beaucoup plus d'ironie que d'émotion vraie. On attend à tout instant les larmes et la révolte, et l'on ne rencontre que de sèches et dédaigneuses réparties entre les deux rivales. N'est-ce pas trop parisien ? Enfin l'auteur ne démontre pas suffisamment que le malheur est venu de la fortune même et non de la rivalité fortuite de deux femmes.

5 Mars 1896.

THÉATRE

Malgré l'oubli dans lequel semblent tomber les pièces les plus applaudies, il paraît qu'un renouveau les attend à leur vingtième année : c'est le cas des *Danicheff*. Cette floraison du passé n'est pas pour nous déplaire, car elle en prouve la vitalité. Il faudrait cependant que des événements politiques ne fussent pas survenus pendant ce sommeil au point de réserver parfois à ces pièces un réveil plein de surprises et de malentendus. La société russe était loin de nous il y a vingt ans ; ell nous touche de très près aujourd'hui, et d'une communauté d'intérêts doit naître une communauté d'idées. Plus haut que les traités d'alliance offensive ou défensive, que les traités de commerce et les relations internationales journalières, les lettres et les arts peuvent servir

à relier l'âme de deux peuples. Nous ignorons peut-être trop les lettres et les arts de Russie, pays où les étymologies se perdent à des sources barbares, où l'art n'a point encore laissé des racines bien profondes, mais la Russie n'ignore point nos lettres et nos arts, et en particulier nos théâtres. Elle y voit un reflet de notre société passée et présente ; elle y interroge, comme dans un temple encore fermé, le mystère de l'avenir. Elle sait que la puissance n'est point aux hommes politiques, mais aux artistes maîtres des imaginations et des cœurs, semeurs d'idées et de coutumes, redresseurs de préjugés, préparateurs, par des sentiers ignorés, de la société future. La politique enregistre les mœurs et cherche au jour le jour la loi de la majorité ; l'art fait la société à son image, car il est lui-même un idéal de société. L'art et la vie se confondent dans un lendemain dont l'aurore est toujours prête à s'ouvrir ; c'est l'espérance qui survit à la foi perdue, à la charité éteinte. Ce qui fut rêvé sera réalisé ; les précurseurs ouvrent des horizons et la société devient telle qu'on la montre.

Le théâtre surtout, comme une cellule où éclot chaque soir un monde nouveau, exerce une action rayonnante considérable sur les

vraisemblances qui vont porter au loin le germe d'idéal et semer l'état d'esprit propice aux grands mouvements politiques. Or les *Danicheff*, quoique d'une interpétation remarquable, d'un haut caractère et d'un sentiment pénétrant aux plus vives sources de l'idéal et de l'amour ennobli, semblent aujourd'hui un anachronisme et laissent à la mémoire l'impression de quelque chose de vieillot. Ce qui ne vieillit pas se trouve déparé par un faux parallèle établi en faveur de la société française et au détriment de la société russe, parallèle choquant aujourd'hui que l'alliance politique semble appeler l'alliance des idées et des mœurs. Quel chemin parcouru depuis vingt ans, et quelle étrange résurrection du bel esprit sceptique et ignorant qui constituait le plus clair bagage d'un diplomate français en mal de salon ! Certes on n'écrirait plus aujourd'hui les *Danicheff* de la même façon et tout un rôle au moins est à changer sinon à supprimer.

Dormez votre sommeil, ô *Danicheff*, plutôt que de venir troubler la marche du monde ! L'art de demain ne saurait s'embarrasser d'une ombre. La critique n'est pas aimable pour les revenants.

Tandis qu'un public, toujours avide de revivre

ses anciennes émotions et de retrouver, vingt
ans après, une source de larmes qu'il croyait
tarie, se presse autour des pièces du vieux ré-
pertoire, voici que toute une jeunesse, délivrée
des vieilles servitudes, court applaudir les
théâtres d'amateurs qui lui présentent une
plus fidèle image de son idéal et de ses préoc-
cupations. Elle fait fausse route souvent; elle
confond le mysticisme, le symbolisme,
l'idéalisme, le réalisme distingué dans la lutte
qu'elle entreprend contre le réalisme brutal et le
naturalisme ; ses erreurs du moins sont une
source d'intéressantes épreuves.

Le *Théâtre des Poètes* et le *Théâtre d'Ap-
plication* en particulier ne cessent pas de re-
nouveler leur scène avec des pièces qui sont
parfois des chefs-d'œuvre d'inspiration dans
leur forme encore fruste et incomplète. La
gaucherie d'un débutant n'empêche pas des
horizons nouveaux de s'ouvrir, et c'est d'air
que nous manquons le plus dans notre art
démodé et dans notre société vermoulue. Aussi
faut-il savoir un très grand gré des moindres
efforts qui sont fait pour hâter notre déli-
vrance. L'élite se ressaisira, il faut l'espérer, et
laissera aux carrefours l'art poncif et grossier
qui fait encore la joie des multitudes. Sinon,
de chute en chute, nous en arriverions aux

combats de tigres et le bon public ne manquerait pas de leur trouver de l'esprit jusqu'au bout des ongles. Mais n'emportons pas le morceau et soyons apaisants, autant que la critique peut l'être, surtout quand il s'agit de la *Jeunesse de Luther*, une pièce théologique où la légende a apporté le charme de ses ailes et un ange le charme de sa voix. Ce drame en deux actes, de M. Albert Fua, est une des plus puissantes évocations de toutes les synthèses de notre esprit et pose le problème de la prédestination dans une vivante réalité. Il n'y est question que de concupiscence et de damnation, et cependant l'austère réformateur y devient sympathique par la torture de son propre esprit et par l'amour candide qu'il inspire à la fille de son hôte. Un parfum archaïque se dégage du décor et des vieilles bibles et une musique lointaine chante les rédemptions sans fin. La voix monte tandis que la foudre ébranle le toit hospitalier et que Luther fuit à travers champs le péché et ses tentations. Voilà un pièce qui demande une intellectualité supérieure et un public bien préparé. Elle ne sera jamais jouée devant un public impulsif et bourgeois. De même la légende en vers *Pa-Hos et Zu'ella*, de M. Gabriel Martin, exige du public une coopération

imaginative dont les salles ordinaires de spectacle donnent rarement l'exemple.

Nous classerons volontiers dans le réalisme distingué la comédie dramatique *La Mère*, de M. Charles Lancelin, qui fut jouée au *Théâtre d'Application* en même temps que *La Gageure*, de M. Émile Lane. La première de ces pièces offre un puissant intérêt dramatique dans la personne d'une mère qui, chassée du toit conjugal pour ses désordres et devenue un obstacle au mariage de sa fille, se sacrifie et meurt sans révéler le secret fatal d'une liaison avec le propre fiancé de sa fille. Il y a là une lutte de beaux et nobles sentiments qui rehausse jusqu'à l'idéal du devoir une intrigue d'un réalisme bourgeois. La seconde, tirée de l'anglais, a le grave défaut de heurter notre ignorance profonde des littératures étrangères.

Fussions-nous polyglottes d'ailleurs, le génie de deux races ne se confond pas facilement et ce qui fait rire les anglais ne saurait faire rire les français. Le drame est plus facile à acclimater que la comédie, le crime est un article d'exportation, le sombre Shakespeare est compris partout. Il n'en va pas de même du rire ; il vient de l'esprit et non du cœur, et, à part les farces grossières, il sup-

pose une intelligence parfaite de toutes les finesses de la langue et de tous les sous-entendus. Le sel de l'allusion est un sel indigène dont l'étranger ne saisit pas la saveur. Le français de la comédie est intraduisible et il faut s'attendre de la part des langues étrangères à quelque réciprocité. Une douane littéraire serait peut-être à établir et il ne serait pas mauvais de délimiter une fois pour toutes les confins de nos esprits. Il n'en faut pas moins saluer d'honorables tentatives de rapprochements, surtout quand un choix judicieux préside à ces relations intellectuelles.

Il est souvent facile de traduire, mais il n'est pas toujours facile d'être amusant. Le comique des choses plutôt que le comique des mots, voilà ce qui fait passer sur bien des obscurités et bien des longueurs. Il ne faut pas désespérer de rajeunir notre art par des emprunts à l'étranger.

En résumé deux tendances opposées se manifestent : l'une cherche dans les pièces du passé le secret des vieux succès, l'autre regarde vers l'avenir, et le théâtre gémit sous cette double pression. La boussole est affolée, les pièces se renouvellent avec rapidité et le présent ne donne que des lueurs aussi pâles que passagères. Où donc est la vie et pourquoi

l'art la laisse-t-il échapper ? Problème insoluble peut-être, mais réelle constatation d'impuissance. La crise théâtrale est certainement la caractéristique de la phase littéraire que nous traversons. Sans doute le théâtre se lie de trop près à la vie même, tandis que penseurs, romanciers, poètes, en précèdent de longs siècles à l'avance toutes les manifestations. Laissons-les se jouer entre eux et dans leurs cénacles, ne rions pas de leurs anachronismes et suivons de loin, s'il est possible, les pas légers de cette colonne toujours volante de l'humanité. Nous n'avons aujourd'hui que le théâtre que nous méritons.

Mars 1896.

RÉDEMPTION

Je me souviens avoir entendu dire à un illustre prédicateur que la vie d'un véritable homme de lettres devait se résumer ainsi : « Tout étudier jusqu'à vingt ans, creuser un sujet jusqu'à trente, écrire jusqu'à quarante, publier jusqu'à cinquante, corriger jusqu'à soixante et méditer jusqu'à la fin... » Je suppose que, dans sa pensée, cette suprême méditation devait porter sur la Rédemption.

Quel peut être l'âge de M. Charles Vincent, je l'ignore, mais un chef-d'œuvre n'a point d'âge et je n'hésite pas à dire que, de tous les drames sacrés que ces dernières années ont vus éclore, celui qui fut joué, le 18 mars, au

(1) Théâtre des Lettres.

Théâtre des Lettres, est certainement le meilleur. Si le mot de chef-d'œuvre, dans son sens absolu, est peut-être excessif, celui de chef-d'œuvre du genre me semble très convenable.

Respect de la tradition et du texte évangélique, langage châtié et noble sans affectation, versification harmonieuse, facile et sobre, sentiments et images d'une pureté toute religieuse, dialogue toujours classique dans les plus belles envolées d'inspiration, agencement clair, logique, synthétique des tableaux et des scènes, toutes ces qualités réunies au plus haut point dans *Rédemption*, de M. Charles Vincent, avec musique de M. Esteban Marti, font une pièce des plus satisfaisantes et défient par leur ensemble la critique des esprits les plus prévenus.

Il ne faut pas se le dissimuler, on abuse singulièrement aujourd'hui du sacré dans le profane. L'exemple des tragédies de Racine, et mieux encore les *Mystères* joués au moyen âge par les Confrères de la Passion, sont une autorité suffisante pour justifier ces tentatives de drames sacrés, à la condition cependant que leur caractère littéraire soit inconstestable et leur forme au-dessus de tout reproche. Quoi de plus beau que de perpétuer dans le vers

français la Bible et les Evangiles, de faire chanter les Psaumes sur le rythme doublement sacré de la langue et de l'art, de faire revivre dans une traduction imagée, mais respectueuse, les scènes qui demeureront éternelles dans la mémoire du genre humain, et aussi quoi de plus difficile et de plus écrasant que cette œuvre tout impersonnelle ! C'est déjà louer un auteur de drame sacré que de lui faire un mérite des erreurs qu'il n'a pas commises, c'est le mettre à son vrai point que de dire qu'il a été l'humble serviteur de la langue et de la vérité. Il est le miroir profane d'une chose sacrée et c'est dans cette passive reproduction qu'est son émouvante grandeur. Point de place à l'esprit, à l'originalité, à la personnalité dans cette fidélité toute passive à l'esprit et à la lettre du livre qui ne doit point finir et des paroles qui ne passeront pas. C'est un conservateur bien plus qu'un créateur que nous devons trouver dans l'interprète de la Bible.

Dans l'art dramatique, comme dans la peinture et la sculpture, c'est le trésor du passé qu'il faut sauver. Volontiers on s'écrierait : « Vous pourrez quelque jour fermer l'Eglise, mais le musée ? Le Louvre officiera, si Notre-Dame est profanée ! » Ce cri de désespoir n'est encore qu'une boutade du Mage moderne,

mais il n'en est pas moins juste dans l'espérance qu'il laisse subsister. Le théâtre, comme le musée, peut officier la Rédemption et faire vivre dans les mémoires le souvenir d'un culte un moment interdit ou profané. Les lettres et les arts sont des gardiens indestructibles. Jusqu'au dernier jour ils porteront dans la pensée et dans les œuvres ce qui leur aura été confié. Auteurs dramatiques, vous portez aujourd'hui votre poids de Rédemption ! L'immortalité est promise au meilleur. J'espère que le *Drame sacré*, en quinze tableaux et en vers, de M. Charles Vincent, aura sa part de paradis.

.*.

Je n'en souhaite pas autant à *Mineur et Soldat*, pièce en un acte en prose, de M. Jean Malafayde. Quel que soit le mérite de cette mise en scène, du réalisme puissant en ce tableau où mineurs et soldats vont être poussés aux luttes fratricides, de la sténographie imagée des propos de la foule, des imprécations et des blasphèmes héroïques d'un père ouvrier en face de son fils placé en sentinelle devant la mine où il travaillait jadis, il y a des moments où il semble que le drapeau français saigne à chaque injure et le suicide de la sentinelle est une

conclusion morale peu acceptable. Sans doute le public ne comprend pas et ne comprendra peut-être jamais la théorie de l'art pour l'art ; sans doute le Théâtre-Libre, où cette pièce fut jouée, est une réunion privée ; toutes ces raisons ne prévalent pas contre un mouvement toujours possible d'indignation.

Œuvre d'une crudité violente et vécue, la pièce *Mineur et Soldat* laisse derrière elle une traînée de poudre.

Peut-être à la lecture est-ce une belle page ? Sur la scène, un soufle antipatriotique semble l'animer. Elle a par moments une grandeur toute cornélienne ; la lutte d'un fils contre son père remue profondément le cœur, quand c'est au nom du devoir ; mais depuis Brutus frappant César, les peuples ont bien changé d'idéal.

(Avril 1896.)

LE GRAND GALEOTO [1]

Dante a fourni à M. José Echégaray un persònnage symbolique autant que synthétique, qui ne figure pas dans sa pièce mais y exerce partout son action mystérieuse de grand entremetteur. Cet entremetteur universel, c'est le monde même. On ne s'attendait pas à trouver du symbolisme dans le théâtre espagnol contemporain. Le fait mérite d'être signalé, ainsi que l'heureuse innovation de l'auteur faisant précéder sa pièce d'un prologue destiné à expliquer le symbole.

Les deux traducteurs, MM. J. Lemaire et J. Schurmann, ont su conserver l'esprit cas-

[1] Théâtre des Poètes.

tillan de ce drame en trois actes. La patrie du Cid nous réserve encore bien des surprises et nous ne devons pas oublier que la littérature espagnole inspira Corneille et Molière. Nous ne pouvons qu'applaudir à cette restitution de nos sources antiques. Les documents sont encore nombreux pour enrichir l'étude du théâtre latin, et, mis en regard du mouvement scandinave qui nous a fait connaître les littératures du nord, ils peuvent faire naître des contrastes aussi ingénieux qu'intéressants.

Dans le monde de la pensée, plus on s'élève, plus on se comprend. Les génies de toutes les littératures et de tous les arts aboutissent au symbole. Mais il faut en redescendre pour faire pénétrer dans la foule l'idée concrète et le fait. Les peuples méridionaux ont ce don du réalisme à un bien plus haut degré que les peuples septentrionaux. Quoi que nous fassions, nous sommes et resterons latins par notre atavisme. La lumière nous vient aujourd'hui d'Espagne et fait mûrir des fruits oubliés dans les jardins du Cid Campéador.

Que dire de ce drame, qui mit jadis Madrid en délire et dont la note rouge vif semble une étoffe écarlate agitée aux courses de taureaux, sinon que dans la douce France on prend les choses plus en riant. La jalousie y est moins

féroce et nos relations dégénèrent moins rapidement en lames de Tolède. On se tue en Castille pour un soupçon, pour un regard, pour un mot, mais en France Molière met Sganarelle en comédie et retrouve la vieille verve gauloise pour en rire. Drame au delà des Pyrénées, comédie en deçà.

Mais l'intérêt du *Grand Galeoto* n'est pas dans la façon toute castillanne dont l'action est menée. C'est la cause même du soupçon, de la jalousie, du scandale que l'auteur veut nous faire pénétrer. Or cette cause, c'est tout le monde, c'est cet entremetteur universel, anonyme, inconscient, dont l'œuvre néfaste ne s'arrête jamais et dont le regard, jaloux du bonheur individuel, ne saurait suspendre un instant son impitoyable inquisition. C'est l'œil universel qui jamais ne se ferme ; tel le soleil ne se couchait pas sur le vieil empire espagnol ; tel le regard de Dieu !... Cette synthèse se complète par cette autre pensée ; c'est que l'attention éveille le soupçon et qu'à force de vouloir voir le mal on le fait arriver. Suggestion de tous les regards ou action réflexe sur soi-même, deux innocents finissent par succomber sous la volonté de tous et par se croire eux-mêmes coupables.

C'est là toute la pièce de José Echégaray,

c'est là le symbole contenu dans le *Grand Galeoto*. Par là le monde, entremetteur du mal, nous apparaît comme une conception toute scandinave et évoque des ensembles bien plus que des personnages.

Ce drame a donc toutes les qualités intellectuelles d'une œuvre forte et bien pensée, une portée morale incontestable et le charme d'un fait divers pathétiquement analysé. Le *Théâtre des Poètes* s'est retrempé à bonne source et le pur sang castillan reconquiert un peu ceux qu'avaient fait fuir les brises du nord.

(Avril 1896.)

DEUX SOEURS [1]

Avec un peu d'audace, la pièce de M. Jean Thorel pouvait faire pendant aux *Deux Gosses*. Nous aurions ainsi mesuré la distance qui sépare le drame populaire du drame élégant et bourgeois. Il n'eût fallu pour cela que donner un peu d'ampleur aux passions que la classe élevée dissimule mal, sous une apparente froideur, et ne pas laisser un sujet, merveilleusement propre aux effets dramatiques, s'en aller en petite comédie de salon.

Telle n'a pas été l'inspiration de l'auteur, et nous ne pouvons le juger sur le regret que nous éprouvons de ne pas le voir répondre à l'attente de notre imagination.

[1] Théâtre de l'Odéon.

Nous voulions des larmes, nous avons eu une analyse vague de sentiments peu précis. L'étincelle de discorde a failli jaillir entre deux sœurs, et tout s'est apaisé sans qu'on ait pu savoir si la passion l'emportait sur le devoir ou le devoir sur la passion. Une cendre mal éteinte reste sur la conclusion toute morale à laquelle a cru devoir s'arrêter l'auteur ; la résignation forcée, bienveillante et quelque peu ironique de l'une des deux sœurs laisse entrevoir la haine inconsciente et implacable sous un amour déçu. C'est cette haine et cet amour qu'il fallait déchaîner en de beaux motifs scéniques, au lieu d'exposer longuement une situation qui pouvait être comprise en quelques mots. Mais nous en sommes toujours aux cruelles énigmes dont Paul Bourget a bâti les mille riens de ses romans, et plus rien de simple ne saurait être dit sur la scène ou dans le livre dès qu'il s'agit du mystérieux féminisme dont notre siècle est hanté.

La jalousie est cependant un état d'âme fort commun et sur lequel on devrait être d'accord immédiatement. Les manifestations en varient, mais le fond comme le mot restent irréductibles. Les phrases alambiquées ne valent jamais au théâtre le trait et le mot

qui soulignent et fixent dès le début de l'action le rôle et le caractère des personnages. Lenteur du dialogue, longueur des scènes, incomplet développement des passions mises en jeu, banales déclamations et conclusion forcée, voilà les défauts qui pèsent sur une idée intéressante et sur une situation bien conçue.

L'analyse et la synthèse sont deux sœurs aussi difficiles à accorder sur la scène que dans le livre. Ces deux rivales de notre entendement se partagent en deux hémisphères le monde de la pensée, mais c'est toujours une grave erreur d'oublier un seul instant qu'au théâtre le pôle magnétique est à la synthèse. C'est un courant qu'il est difficile de remonter et une lumière qui ne peut pas être aussi facilement inversée qu'un rayon de Roentgen. Auteurs dramatiques, redoutez par-dessus tout les obscurités de l'analyse!... Il vaudrait mieux, comme dans certaines pièces du théâtre antique, apporter un petit cochon sur la scène, pourvu qu'il fasse rire. Mais nous sommes loin de Plaute et d'Aristophane, et si le bouc de la tragédie grecque revenait sur nos théâtres, il faudrait le passer à la lumière cathodique!...

Qu'un délicat poète et romancier comme M. Jean Thorel, auteur de tant d'œuvres sen-

timentales, initié à l'Allemagne artistique et traducteur des *Tisserands,* veuille transposer sur la scène ces analyses intimes d'âmes où le scrupule et l'imagination l'emportent sur l'action, il est aussitôt dépaysé ! Tant de subtils nuages roses et bleus ne peuvent plus se fondre en synthèse. On ne comprend rien là où il n'y a rien, et le public veut des actes. Un bon adultère crée une situation, le châtiment et le relèvement s'imposent, chacun en suit avec intérêt toutes les péripéties, mais des sentiments indécis trahissent trop l'incompétence de tous en matière d'art et de casuistique élevée. L'attention se lasse à des dialogues plus filés que vécus et le bourgeois s'endort sur l'oreiller de Montaigne, en disant : « Que sais-je ?... »

Il ne sait rien en effet, sinon que dans la vie tout est action et réflexion, que la rêverie est du domaine des poètes, que le théâtre est l'image de la vie aussi parfaite que possible. Nouveau Narcisse, il vient s'y mirer !... Il veut voir agir pour réfléchir, et ses réflexions, il veut les voir ensuite traduites en actions. Les deux sœurs Synthèse et Analyse sont les points extrêmes qui se partagent l'équilibre de son cerveau, mais, encore une fois, l'œuvre théâtrale est une œuvre synthétique et c'est

sur le pôle synthétique que se portent les ambiances de la salle.

Ces considérations, toutes théoriques, nous mettent juste au point pour juger la pièce de M. Jean Thorel. Excellent chapitre de roman, délicieuse nouvelle en un volume, la rivalité amoureuse des *Deux Sœurs* ne nous intéresse pas sur la scène. Un soupçon d'intrigue n'est pas une base suffisante d'action pour mettre en lutte la passion et le devoir.

En dehors de cette lutte, vieille comme le monde et moteur initial de l'humanité au pied de l'arbre dont le fruit fut défendu, il n'y a pas d'intérêt dramatique. Aussi le héros inconscient de ce double amour que lui portent deux sœurs rivales, mais inégalement libres de disposer de leur cœur, demeure-t-il sans lutte et incertain. Il devait y avoir déchirement; chacune devait l'attirer, et sa conscience devait se poser le problème de l'adultère avec l'une, du mariage avec l'autre, finalement sacrifier l'une à l'autre et conclure pour ou contre le devoir. Nous avons passé entre deux orages dont aucun n'a éclaté. Une pluie douce est venue bénir l'union prévue avec celle des deux sœurs dont la main était libre. Comment cela s'est-il fait ? Par le consentement paisible de l'autre.

Ni drame ni comédie, mais excellente pièce de salon pour jouer en famille à la campagne. Voilà à la fois l'éloge et la critique de *Deux Sœurs*. Les menus sentiments conviennent peu aux foules, même quand ils se trouvent sous la plume d'un Jules Sandeau ou d'un Octave Feuillet. Lamartine n'a jamais pu être joué. C'est que ce sont des plumes de grands féministes, et que le peuple qui va au théâtre veut quelque chose de plus gaillard, car il est lui-même la synthèse de la force.

Peut-être les féministes trouveront-ils au Théâtre Blanc un milieu plus propice à l'éclosion de cette fleur sentimentale de vertu douce et de bourgeoise intimité, mais le lion populaire demande une pâture et c'est avec la synthèse de grands sentiments qu'il est nourri. Malheur à qui le laisse repartir sur sa faim !... Il ne sera pas le poète favori ni l'auteur acclamé. Mais on peut se consoler de n'avoir pas conquis ce public qui vient chercher le rire ou les grandes émotions quand on est l'auteur de *Complainte humaine*, *Joyeux Sacrifice* et *Promenades sentimentales*. La pièce de *Deux Sœurs*, par sa langue pure et châtiée, son exquise et religieuse poésie mérite de prendre place à côté de ses aînées.

(Mai 1896.)

DES ÉDITIONS

Une bonne odeur d'édition fraiche et de grasse imprimerie s'exhale d'un coin discret de Paris. C'est un passage où la lumière est doucement tamisée par un vitrage et où les pieds résonnent sur les dalles comme sur un parvis de cathédrale.

Un chaland passe dans cette atmosphère recueillie et nimbée par le multicolore reflet des étalages. Il saisit un volume sur la pile qui annonce qu'une nouvelle pensée humaine vient d'éclore au ciel de l'intellectualité. Il pèse la masse dont il va surcharger une de ses poches, tourne le dos du livre dans la paume sa main, entr'ouvre, feuillette, referme, froisse le petit glaive tranchant des pages contre les papilles nerveuses de ses doigts, fait claquer, par un

mouvement saccadé de droite à gauche, les plis natifs et encore frustes que l'exemplaire a contractés pendant le brochage, fait tomber quelques bavures de papier, dont les miettes clair-semées forment une petite jonchée blanche sur le sol, finalement emporte le volume sans le payer.

On court après lui, on l'arrête. Très calme, il répond : « Je suis un socialiste intellectuel. Je n'admets aucune espèce de propriété littéraire. Les idées sont dans l'air, les mots de la langue française sont dans toutes les bouches et dans tous les dictionnaires. Tout est à tous, rien n'est à personne. Si vous le voulez, je payerai ce volume au poids du papier. C'est tout ce que je puis faire ».

On le conduit au poste, puis on le relâche, car il est honorablement connu. Le libraire porte plainte contre lui et en fait dresser acte.

L'affaire est pendante.

Le matin, une jeune fille avait dérobé quelque broderie. Sa réponse avait été la même, quoiqu'inverse : « Je suis une socialiste matérielle. Je n'admets aucune espèce de propriété artistique. Tout le monde peut acheter du fil blanc et en faire de la dentelle. Je veux bien payer cette dentelle au poids du fil, si vos lois

m'y contraignent, mais je refuse de payer la dentelle même, qui est une pure forme. Toutes les formes sont dans la nature. Sous la claire rosée de l'aurore, les buissons se recouvrent d'une dentelle plus merveilleuse que toute celle qui ondule sous cette vitrine, et les araignées savaient le secret des ronds, des polygones, des losanges et des ellipses aux temps antédiluviens où la reine Berthe ne filait pas encore ».

La jeune fille fut également remise en liberté, et l'affaire est pendante.

Ceci peut sembler un conte, se passant sans doute au siècle prochain.

Ce qui n'est pas un conte, c'est le procès que Paul Bourget va intenter à son éditeur Lemerre et les ripostes légales que celui-ci ne manquera pas de lui opposer. Nous attendrons la fin de cette lutte pour juger de la valeur des deux thèses soutenues dans une question où les points de vue varient à l'infini.

A l'heure actuelle, l'éditeur prétend être le seul maître de son bien et trouve que les romans de Paul Bourget n'ont eu que la peine de naître.

M. Paul Bourget trouve que c'est déjà bien beau que de donner le jour à un prince et voudrait que les fournisseurs soient plus modestes dans leurs prétentions.

Pour M. Lemerre la matière commerciale est tout, et c'est lui qui la détient.

Pour M. Bourget l'éditeur n'est qu'une sorte d'entrepreneur de pompes et galas destiné à voiturer le prince.

Cela rappelle la classique querelle entre les grands hommes et leurs historiens. Quel est le plus grand devant la postérité, celui qui accomplit de hauts faits ou celui qui les raconte ? Dans le cas présent, l'éditeur ne fait que raconter à des milliers d'exemplaires le manuscrit de l'auteur.

Le manuscrit seul est un acte, le reste n'en est que l'écho prolongé indéfiniment.

Tout l'honneur revient à l'auteur et, par une juste opposition des choses d'ici-bas, il semble, au moins dans les mœurs actuelles, que tout l'argent doit revenir à l'éditeur, à moins que l'auteur consente à s'éditer lui-même, auquel cas il aurait à la fois l'honneur et l'argent.

Ce droit de s'éditer soi-même, nous le revendiquons hautement contre un certain clan d'éditeurs qui voudraient voir s'établir un privilège à leur profit. La loi française ne saurait créer une pareille faveur et une pareille exception.

Mais qui donc, parmi ces esprits primesautiers qui font revivre les vieux problèmes du

monde dans la jeunesse éternelle de leur âme, trouverait le temps de s'éditer lui-même ? Qui donc surtout disposerait des moyens nécessaires pour une pareille entreprise ? L'argent même devient inutile si l'auteur ne consent pas à devenir lui-même un industriel et un commerçant.

La suprême ressource d'user du droit de s'éditer soi-même est donc dans la plupart des cas illusoire. Elle serait d'ailleurs fatale à l'inspiration.

Une relation a donc dû s'établir entre les éditeurs de profession et les auteurs. Mais cette relation n'est pas une relation entre associés, c'est une relation de client à fournisseur.

Considérer l'auteur et l'éditeur comme deux associés serait une monstruosité légale et d'un comique aussi achevé que de vouloir assimiler un prince à son tailleur ou à tout autre de ses fournisseurs.

L'auteur, prince intellectuel, commande comme client, l'éditeur exécute comme fournisseur. Voilà la relation vraie.

Toutes les obligations qu'un éditeur peut contracter avec un auteur sont celles d'un fournisseur vis-à-vis de son client, et non celles d'un commerçant.

Il en résulte que les droits de l'éditeur ne sauraient dépasser la commande de l'auteur, ce qui n'est pas le cas, paraît-il, de M. Lemerre vis-à-vis de M. Paul Bourget.

Plus haut que ce procès sensationnel, un principe domine, c'est celui de la dignité et de la liberté humaine.

Un auteur est un homme libre, un éditeur est un commerçant qui a fait sa déclaration légale, paye patente et contracte toutes les obligations de sa profession.

De quel droit donc arguer d'une certaine intimité intellectuelle qui se serait établie entre l'auteur et l'éditeur pour en faire deux associés ?

Les rôles ne sont-ils pas différents ? Le but intellectuel est-il saisissable par la loi, imposable par le fisc ? Que l'un soit athée et l'autre croyant, rien ne sera changé aux conditions matérielles dans lesquelles une édition doit être tirée. C'est l'auteur qui apporte l'ordre de travail en déposant le manuscrit, c'est l'éditeur qui accomplit la besogne commandée. Or toute maison de commerce respecte les conditions dans lesquelles une commande lui est faite.

Il reste à savoir quelles sont ces conditions. La première, celle qui n'a besoin d'être inscrite dans aucun code, c'est que la pensée de l'auteur sera respectée. L'éditeur commet un abus

de confiance en tronquant ou en dénaturant un texte, et le préjudice moral causé à l'auteur peut être immense. Il en commet un autre en poursuivant pour son propre compte la publication du livre malgré l'opposition formelle de l'auteur et les limites fixées par la convention primitive. Un tribunal ne peut refuser de reconnaître à ces deux cas le caractère d'abus de confiance.

La seconde condition c'est que, dans le cas où l'auteur ne fait pas purement et simplement don de son manuscrit ou n'en retire pas immédiatement un prix convenu à l'amiable, il peut être conclu une convention rémunératrice et proportionnelle qui ne constitue en rien une association avec la maison de commerce de l'éditeur. L'auteur, homme libre, reste libre. C'est un contrat personnel dont il doit exiger l'exécution intégrale mais qui ne lui permet de s'immiscer en rien à la maison de commerce de l'éditeur. La loi le fait pour lui. Mais la loi n'est pas parfaite !

Un congrès de la propriété artistique et littéraire vient de se tenir à Paris. On y a discuté de graves questions diplomatiques et internationales, cherché à élargir la convention de Berne et à y acquérir de nouveaux adhérents, mais on n'a pas encore trouvé un

contrôle affectif et pratique à exercer sur la maison de l'éditeur. La tenue de livres, l'inventaire, toutes les obligations communes aux commerçants sont, paraît-il, insuffisantes dès qu'il s'agit des maisons d'édition. Qu'on fasse un règlement spécial, s'il le faut, mais qu'on ne laisse pas les auteurs, les plus naïfs des humains en matière commerciale, à la merci des éditeurs. Si la France est réellement chargée du progrès du monde, elle doit à son rôle de nation civilisatrice de protéger au moins ceux qui en sont les premiers instruments.

Donc l'auteur n'est pas un commerçant et ses contrats ne peuvent être en aucune façon assimilés à des associations commerciales. Il y va de sa dignité. Il n'est pas non plus un esclave, un loueur d'ouvrage apportant son travail à une maison d'édition ; il est au contraire un client venant offrir une commande à son fournisseur, maître de la porter ailleurs s'il pense être mieux servi. Il y va de sa liberté.

Loin de rétablir le privilège des éditeurs, c'est au contraire au droit illimité et simultané de reproduction qu'il faut tendre, avec la perception d'un droit fixe d'auteur sur le produit de la vente, constaté dans les livres de commerce des librairies. Les syndicats de publicistes seront un puisssant levier, s'ils

savent unir leurs efforts, pour obtenir ces résultats.

Les éditeurs, devant la libre concurrence, donneront moins le vol à de malheureux Icares dont ils escomptent d'avance la chute ou la vanité, et la liberté reconnaîtra les siens.

L'éditeur, dit-on, risque sa fortune, l'auteur ne risque rien. Aussi n'a-t-il rien !...

Veuillot aurait dit : « Il risque son éternité » !

La vérité est qu'il risque de voir déposer quelques jours après, chez son concierge, la note à payer pour édition faite à ses frais, car l'éditeur ne se risque qu'à bon escient, et de se voir refuser la restitution de son manuscrit, s'il ne veut pas souscrire à ces conditions.

Un manuscrit perdu, cela n'a pas de prix pour le cœur, surtout quand on a vingt ans, mais combien cela en aurait-il devant la justice ? Les idées ne sont-elles pas à tous, les mots de la langue française ne sont-ils pas dans tous les dictionnaires ? Il se trouverait encore des jurisconsultes pour soutenir que ce n'est pas une propriété et des juges hésitants sur la somme à fixer comme dommages et intérêts.

Ils auraient raison, cela n'a pas de prix !...

Que de virginités littéraires sont ainsi restées entre les mains des philistins !...

Auteurs, ne confiez que ce que vous voulez bien perdre, et surtout ne signez jamais de traités.

Une chose vraiment bonne et belle fait toujours son chemin. Jetez-la au hasard et à tous les vents. La liberté la recueillera, la loi la protégera.

Cela sera sans doute au siècle futur, si le socialisme intellectuel n'a pas triomphé.

(Mai 1896.)

LE TRÉSOR DES HUMBLES [1]

Le silence, le recueillement, la lecture, voilà ce trésor des humbles où Maurice Maeterlinck est descendu avec une lampe singulièrement merveilleuse et un enchantement de style qui fait de ce chef-d'œuvre de pensée un chef-d'œuvre d'imagination. Il laisse au fond du vide noir, que se creusent à elles-mêmes les âmes solitaires, tous les éblouissements que la lampe d'Aladin répandait à travers les contes des *Mille et Une Nuits*.

Cette œuvre, de pure intellectualité, ressemble à un corridor au bout duquel une porte serait ouverte. C'est un autre monde, celui de l'occultisme, qu'elle laisse entrevoir. On ne

(1) Bibliothèque du *Mercure de France*.

se signe pas cependant, car aucun mot impie n'y résonne. On y parle toutefois des dieux, comme si un paganisme lointain vivait encore au fond de nos mémoires et de nos cœurs. Mais c'est une invocation purement littéraire. Au fond, ce livre ressemble beaucoup au mystérieux livre de l'*Imitation*. Un peu de Marc-Aurèle, d'Épictète, de l'école d'Alexandrie et de l'école allemande lui donne une couleur philosophique. L'ombre du grand Pascal semble planer sur ce vide infini des espaces, qui l'effrayait. C'est ce qu'on ne voit pas, c'est ce qu'on n'entend pas au milieu de la comédie humaine qui est le domaine de M. Maurice Maeterlinck. Il est vraiment le roi du silence.

Sur la cathédrale de Florence, aux pierres alternativement noires et blanches, symbole inexpliqué, il eut choisi pour tablettes les pierres noires.

Sans doute c'est la nuit et le jour, la mort et la vie, la guerre et la paix, le contre et le pour, l'erreur et la vérité, les Sarrazins et les Chrétiens, l'occulte et le lumineux, le noir et le blanc d'un échiquier, une antithèse dans une même vérité, que les Italiens, profondément diplomates et profondément religieux, ont voulu représenter dans une même œuvre.

C'est l'antithèse noire, l'occulte dans le divin, l'*Imitation Noire*, si l'on peut s'exprimer ainsi, que M. Maeterlinck a voulu ouvrir aux humbles, afin de leur révéler la vie intense qui circule dans le vide où ils sont plongés et de leur en faire goûter la pleine liberté.

Ce sont comme des mains qui se tendent dans le vide que laissent entre elles les choses extérieures, qui s'étreignent dans un amour commun du mystère et dans une inviolable paix du cœur. Il a peuplé les solitudes, fait parler ce qui était muet, et rédigé dans une langue, plus claire que la craie sur un tableau noir, des maximes dignes de La Rochefoucauld, des pensées dignes de Pascal, des confessions et des consolations dignes des grands mystiques du moyen âge.

Honneur au trésor des humbles ! C'était son droit strict de donner cette forme à sa pensée, d'ouvrir cette porte de sortie sur le vide, en plein occultisme, en pleine magie noire ; d'interroger le ciel en face de sa demeure aux persiennes silencieuses et closes ; de commettre ce crime de sorcellerie, par un soir de nouvelle lune, et d'apporter sa pierre noire à l'édifice intellectuel où pierres blanches et pierres noires s'ajoutent avec la symétrie d'une contradiction sans fin.

Faut-il inscrire *Le Trésor des Humbles* à côté des livres de haute morale mystique, des livres de pure spéculation philosophique ou du livre consolateur par excellence ? Question redoutable et qu'il vaut mieux laisser au temps le soin de résoudre. On connaît un arbre à ses fruits, et nous ne saurons que plus tard si ce sont des fruits de vie ou des fruits de mort qui découlent de cet occultisme transcendantal et imagé. Une seule chose demeure certaine, c'est que M. Maurice Maeterlinck a remué profondément dans son œuvre toutes les racines de notre être, l'homme intérieur.

Quels sujets discursifs que ceux qu'il a traités dans ce livre : le silence, le réveil de l'âme, la morale mystique, le tragique quotidien, la bonté invisible, la vie profonde, la beauté intérieure, sans compter ses chapitres sur Ruysbroeck, Emerson et Novalis ! Et cependant il a su préciser chaque question dans le domaine qui lui est propre, dans le champ qui lui convient et dans l'ombre noire de la sphère occulte où il s'est placé.

Malgré des emprunts évidents faits aux philosophes allemands et aux poètes du nord, M. Maeterlinck est resté français par la pensée et par le style. Ce n'est pas une trans-

position, mais une création toute spontanée du génie français dans la bonne langue des classiques, avec l'imagination des romantiques et cet aspect tout nouveau de la forme contemporaine, qui consiste à prendre, comme Huysmans, toute chose à rebours et comme en épreuve négative.

Assurément la preuve négative est admise en philosophie, de même que la preuve par l'absurde l'est en mathématique. Mais que s'est-il donc passé dans la génération actuelle, par quelles vérités positives a-t-elle donc été brûlée, qu'elle veuille sans cesse se rafraîchir dans le négatif et nous présente en toute occasion l'envers de son âme ? Faut-il renvoyer dos à dos Huysmans et Maeterlinck ?...

Il est certain qu'une grande bataille se livre entre le noir absolu et le blanc absolu. Chacun veut sauver sa face. La pénombre des nuances commence à ne compter plus guère. C'est peut-être ainsi que se font les grandes conversions des peuples !...

Les mots tournent en même temps que les idées tournent. Tel se croit à la face nord de la Babel moderne, où se reproduit incessamment la confusion des langues, qui se trouve au contraire à la face sud.

Dès l'instant qu'un mot cesse d'avoir un

sens propre, précis, grammatical, de signifier un objet extérieur et déterminé, pour devenir une sorte de dégustation personnelle dans l'organe cérébral de celui qui l'emploie, il passe à l'état d'objet d'art, à la fois musical et coloré, doué pour l'œil d'un relief spécial, et devient flottant comme le rêve de celui qui l'emploie.

M. Maeterlinck l'avoue lui-même, les mots se trouvent comme dépaysés dans l'âme solitaire, ils ne répondent qu'à une réalité personnelle, et quand cette réalité est l'abîme indéfini et insondable des océans, ils errent à la dérive, comme les glaçons du pôle, reflétant une aurore boréale, un coucher de soleil, un nuage léger, une lune aux pâles rayons bercés sur les vagues, et se distinguent à peine des eaux qui emportent leurs vaines métaphores, d'une solidité passagère.

Le rêve de M. Maeterlinck est un rêve glacial, mais non décourageant. Les sophismes humains passent comme des courants d'air dans ce long corridor désolé de sa pensée, où bat de temps en temps la porte qui a vue sur l'infini et l'au-delà, mais quelque chose de divin demeure, c'est ce trésor même des humbles.

Il y a comme un mystère à saisir, une clé

des ténèbres à posséder, le sens de la réalité intellectuelle à acquérir, peut-être le don de double vue à retrouver dans sa première pureté !

Alors le monde du reflexe conscient devient adéquat à toute vérité extérieure ; on comprend le verbe intérieur et le colloque éternel de l'homme avec lui même, en présence de l'infini qui l'enveloppe et le pénètre. La vie intérieure commence et s'achève en lui. Les pages se suivent et semblent courir en un libre canal qui revient sur lui-même après mille détours fantaisistes, prolongés jusqu'aux limites du connaissable et pleins du mystère des bois et des prairies. Il est heureux de son trésor possédé en silence, humblement, inviolable comme la conscience.

« Le silence, dit M. Maurice Maeterlinck, est l'élément dans lequel se forment les grandes choses, pour qu'enfin elles puissent émerger, parfaites et majestueuses, à la lumière de la vie qu'elles vont dominer. » Il ajoute dans le chapitre sur le réveil de l'âme : « Un temps viendra peut-être et bien des choses annoncent qu'il est proche ; un temps viendra peut-être où nos âmes s'apercevront sans l'intermédiaire de nos sens. Il est certain que le domaine de l'âme s'étend chaque jour

davantage. Elle est bien plus près de notre être visible et prend à tous nos actes une part bien plus grande qu'il y a deux ou trois siècles. On dirait que nous approchons d'une période spirituelle. »

Ce n'est pas la tiédeur qui naît de ce violent contraste entre le noir et le blanc, entre les choses intérieures et les choses extérieures, mais l'amour. Il dit encore dans son dernier chapitre sur la beauté intérieure ! « Il n'y a rien au monde qui soit plus avide de beauté, il n'y a rien au monde qui s'embellisse plus aisément qu'une âme. » C'est en effet par l'amour intellectuel qu'une âme est délivrée. Il conclut par cette citation du grand Plotin : « Voilà pourquoi les discours que nous tenons ici ne s'adressent pas à tous les hommes. Mais si tu as reconnu en toi la beauté, élève-toi à la réminiscence de la beauté intelligible... »

Le trésor des humbles est surtout le trésor des âmes solitaires.

(*Juillet 1896.*)

LE SAGE EMPEREUR [1]

Un nouveau poème légendaire de M. Léon Riotor, *Le Sage Empereur*, vient de continuer la brillante série inaugurée par *Le Pêcheur d'anguilles*, *Fidelia*, *la Main de Gloire* que ce poète abondant et neuf dans sa facture a su élever à la hauteur des belles œuvres philosophiques de Victor Hugo.

Son dernier poème offre même plus d'une ressemblance frappante avec *Les Châtiments*, car ses conseils s'adressent à un empereur pour lui demander la justice et la paix, la protection de la philosophie et des arts.

Cet empereur a nom Wilhem, et l'allusion est assez transparente pour que le poème

[1] Edition du *Mercure de France*.

légendaire devienne un poème politique. Mais telle n'est peut-être pas la pensée du poète qui a voulu rehausser seulement par l'éclat du sujet la philosophie simple et profonde qui jaillit en source intarissable des entrailles mêmes de l'humanité. Cette philosophie, il l'énonce lui-même en ces quelques mots : « L'orgueil est la vertu primordiale de l'homme, mais il n'est vraiment digne de s'en revêtir qu'après avoir su cultiver l'humilité. » Cette pensée rappelle les vers fameux de Lamartine sur Napoléon :

> Et vous, fléaux de Dieu, qui sait si le génie
> N'est pas une de vos vertus ?

Mais la distance est trop grande de Wilhem à Napoléon pour oser parler de génie, l'orgueil est un lien suffisant. C'est dans cet orgueil même que le poète veut voir une vertu, comme la garantie la plus sûre de l'honneur et de la puissance d'un empire, mais cet orgueil, qui s'exerce au nom de tous, doit avoir été précédé d'une grande humilité individuelle et doit la conserver comme une base où vient se retremper sans cesse la sève ascendante de l'orgueil triomphant.

La thèse est belle pour un philosophe et pour un poète, mais nous croyons qu'ici c'est le

poète qui l'a emporté. Wilhem est un symbole,
un mythe légendaire, comme la rêveuse Allemagne sait en créer, et le développement n'est qu'un prétexte à de beaux vers et à une prosodie nouvelle.

Le souci d'une allure plus libre dans la versification a fait commettre bien des erreurs. Le vers est un canal qui ne doit pas se répandre en alluvion, et, dût-il éclater sous la pression des eaux, la beauté du jet dépendra toujours de la pression exercée sur les parois de cette petite prison de la pensée.

M. Léon Riotor a donc été heureusement inspiré en conservant dans l'ensemble de son poème la mesure et la rime traditionnelles du vers français. Les licences ne sont qu'une exception dans son volume. Sa principale innovation consiste à supprimer les majuscules des premiers mots de chaque vers. C'est assez désagréable à l'œil, quoique parfaitement logique. Le vers ainsi déshabillé, nous allions dire décapité, semble retomber dans le terre à terre de la prose, et c'est dommage, car la pensée est vraiment poétique.

Mais la poésie de l'idée n'est point le vers, et il manque à toute cette cadence la baguette du chef d'orchestre, qui est la majuscule. Le vers manque de solennité quand il n'est point

frappé au début par cet insigne noble. La phrase est la chose commune, mais le vers est l'œuvre du poète et il doit le marquer d'un signe de propriété, de même que les noms communs dont il fait par symbole des noms propres. La personnalité du vers est ainsi rappelée à l'œil du lecteur sur toute la hauteur de la marge. C'est comme le poteau indicateur de chaque chasse gardée, signe de propriété.

Quelle que soit la psychologie de la majuscule, nous pouvons dire que le vers, tel que nous le connaissons, est un petit être charmant, pourvu d'une tête et d'une queue, et que c'est grand dommage quand on lui tranche la tête.

Mais assez de carnage dans cette chasse réservée qu'est un poème symbolique, avec mythe légendaire, héroïque, politique, philosophique et instrumento-symphonique ! On nous croirait admirateurs de Wagner, et nous savons qu'en ce monde il faut tout comprendre et ne rien admirer. Quelques privilégiés arrivent parfois à nous ravir hors des sphères d'un sévère examen, et M. Léon Riotor est du nombre. Quelques-unes de ses strophes donnent le frisson des meilleures pages de *La Légende des Siècles*. C'est beaucoup dire en peu de mots, et cet éloge est mérité. Il n'en faut pas deman-

der davantage à la jeunesse littéraire qui semble avoir pris pour devise : *Nil mirari*.

Nous croyons cependant que *Le Sage Empereur* a une portée plus haute, que le souci littéraire n'a pas été la seule préoccupation de M. Léon Riotor et qu'il a voulu dresser un monument à la paix du monde, au bien intellectuel des peuples par la pensée et par les arts. Puissent les barbares que l'Europe recèle dans ses flancs ne pas lui donner tort !...

En attendant leur venue, l'art

« brille pour l'âme et pour les yeux. »

suivant l'expression même d'un des derniers vers de ce beau poème.

(Août 1896.)

LES IMPOSSIBLES NOCES [1]

Un livre d'une haute inspiration mystique et qui semble vouloir paraphraser l'*Apocalypse*, de Saint-Jean, est ce petit recueil de poésies, présenté en forme de trilogie, que M. Adrien Mithouard vient de publier. On n'en saurait contester la profondeur philosophique et le charme de l'image. Peut-être cette dernière qualité est-elle un peu heurtée, à la façon des ornements disparates et inharmoniques des vieilles cathédrales. Peut-être aussi le rythme est-il souvent oublieux de la mesure et se rapproche-t-il de la libre fantaisie des orgues. Mais ces défauts apparents sont sans doute voulus par un souci excessif de la couleur

[1] Edition du *Mercure de France*.

locale et de l'harmonie imitative, symbolisant le cri des âmes, l'opposition confuse des pensées contradictoires et des destins adverses. Ce qui est hors de doute, c'est l'âme même qui vibre douloureusement dans ces pages, la sincérité du doute et de l'angoisse, la paix réconfortante dans la foi et l'espérance, l'accord que la charité surnaturelle peut seule réaliser.

Les trois parties de cette trilogie s'appellent *Les impossibles noces*, *Les deux foules*, *La conquête de l'Aube*. Ce sont les trois aspects d'une même pensée que M. Adrien Mithouard a voulu formuler. C'est un triptyque représentant les deux faces égales et symétriquement opposées des deux côtés intérieurs d'une cathédrale, tandis qu'au milieu s'avance un cortège nuptial. Impossibles noces vraiment, que celles qui vont unir dans une égalité et une harmonie parfaites, si le Christ leur prête son concours, les deux côtés opposés des choses humaines, symbolisés par les deux côtés de la cathédrale. Mais que la voie est étroite sur cette ligne médiane qui traverse la nef du portail au chœur, et que coupe le transept ! Les deux foules hurlent de se sentir unies et appellent la ligne de mort, qui traverse la voie triomphale ouverte aux époux. Mais ceux-ci vont à la conquête de l'aube.

toujours plus reculée devant leurs yeux et qui ne doit se consommer que dans la réalisation des immortelles espérances, communes à l'humanité dans le Christ, enfin triomphant, au dernier jour qui verra tous les hommes jugés devant sa face. En attendant, le prêtre, qui ne peut unir les deux foules révoltées dans la vérité intégrale et parfaite de Dieu, unit du moins les deux époux à la lueur de cette aube naissante et dans l'harmonie que cette immortelle espérance leur apporte :

Et ils voguent ainsi durant l'éternité,

dit M. Adrien Mithouard.

Telle est la donnée de ce beau et magistral poème.

Il accuse une fois de plus les tendances symbolistes et mystiques de la nouvelle école, en y ajoutant même une connaissance plus parfaite du sens hermétique et du symbolisme chrétien et un respect scrupuleux de la vérité théologique. Nous allons de plus en plus aux poètes philosophes, du moins comme inspiration, tout en faisant nos restrictions sur l'œuvre d'art qu'est toujours un poème, quelle que soit sa donnée. Ici la forme est belle et ingénieuse, sans être absolument impeccable et lapidaire ; la langue est riche et souple, sans

être encore parfaitement pure; le vers est nombreux, quoique parfois inharmonique et d'un choix un peu disparate. O la trivialité au milieu des perles !...

Mais ne faut-il pas faire quelques concessions aux différents aspects du talent d'un poète qui a commencé son œuvre par ces mots :

> La cathédrale était double et contradictoire,

quand on pense aux contradictions littéraires, artistiques et philosophiques que contiennent les œuvres des mieux doués ? La paix promise aux hommes de bonne volonté ne l'est peut-être pas aux poètes, car, n'étant pas des hommes au sens vulgaire du mot, ils doivent être des parfaits. Mais cette haute conception esthétique de leur rôle n'exclut pas une certaine indulgence, et M. Adrien Mithouard l'a bien méritée par le plaisir qu'il nous a fait et par le bien d'un ordre idéaliste dont son œuvre a augmenté le domaine commun des esprits. Les petites imperfections d'un poème augmentent avec le plaisir même que ce poème nous fait. C'est la loi commune, loi qui n'est pas toutefois sans rémission.

(Septembre 1896.)

FONTAINES MIRACULEUSES [1]

La Bretagne fut toujours le pays des poètes, parce qu'elle est le pays de l'indépendance. M. Yves Berthou a suivi cette loi commune à ceux de sa race, et il a chanté dans ses *Fontaines Miraculeuses* ce renouveau incessant que la poésie trouve dans les traditions locales d'un pays, dans ces légendes perpétuées par le rêve sous un ciel où tout est solitude et contemplation. Le sentiment religieux dans toute ses manifestations extérieures est une des sources qui alimentent cette prodigieuse fécondité d'imagination, en s'alliant au sentiment de la nature toujours changeante et toujours recueillie. La terre de Chateaubriand n'est

(1) Alphonse Lemerre, éditeur.

pas près de voir s'éteindre la lumière mystérieuse des grands imaginatifs, et du haut de son tombeau rustique, battu par les flots de la tempête et par ceux non moins redoutables des sceptiques envahisseurs de la vieille Armorique, le moderne héritier des bardes fera jaillir encore bien d'autres éclairs. C'est en effet de cette double source religieuse et naturelle qu'est fait le génie breton. Par là ses fontaines en sont toujours miraculeuses. Le génie est-il d'ailleurs autre chose qu'une manifestation surnaturelle dans l'ordre naturel? En Bretagne plus qu'ailleurs l'esprit plane sur la matière et en tire de mélodieux accents. La solitude est la reine qui met l'univers sous les pieds du penseur.

C'est bien en effet une inspiration bretonne que l'invocation par laquelle M. Yves Berthou commence son poème :

Sources qui jaillissez de nos temples rustiques
Sous les yeux paternels de nos Saints bienveillants,
Où burent dans leurs mains riches et mendiants,
Sources qui guérissez tous les paralytiques !

Un peu plus loin le poète s'écrie :

Je sais dans l'infini des Fontaines encor !...
O sources, jaillissez, ruisselez sur les âmes !

Dans cet intarissable pays des légendes, M. Yves Berthou a su dégager de l'imagination populaire une pensée fière qui se dresse au seuil du mystère et semble en défendre l'accès :

> Si nul ne te ressemble et ne voit comme toi,
> A quoi bon écouter les critiques humaines !
> Va donc, isole-toi loin des énergumènes,
> Fort de ta seule force et riche de ta foi.

L'imagination fait le poète mais le caractère fait l'homme, et c'est par la persistance de ce caractère que le breton s'élève parfois au-dessus des autres hommes de toute sa stature.

Mais cet orgueil suprême qu'il manifeste à certaines heures est fait de son humilité de chaque jour devant la nature et devant le Créateur. C'est après s'être agenouillé qu'il se relève invincible contre tout ce qui n'est pas sa foi.

Aussi quels hymnes pieux montent de toute sa poésie et semblent vouloir unir dans un même édifice mystérieux le ciel et la terre ! C'est pour réveiller cet esprit des ancêtres et évoquer de nouvelles gloires que M. Yves Berthou a pris sa lyre. De tous côtés des fontaines miraculeuses d'harmonie lui disaient

l'éternité de la foi bretonne. Il s'en est emparé dans une prophétique vision de l'avenir. Il se complaît dans ce paradis de la foi retrouvée et de l'amour pur conservé au milieu du débordement de la corruption moderne.

Il en énumère les splendeurs :

> Et l'on verra fleurir des lys d'or dans les cieux.
> Et des roses incomparables sur la terre,
> Et l'art chrétien naissant au fond du monastère,
> Ce pour l'enchantement des âmes et des yeux.

Peut-être après la renaissance venue d'Italie verrons-nous un jour la renaissance venue de Bretagne. Tout est permis au poète et quelque vieux druide du fond des cavernes a peut-être déjà prédit cette destinée de l'Armorique. Cette terre réfractaire garde sans doute pour l'avenir de mystérieuses éclosions. En attendant cet avenir que le recueillement prépare, le poète dit à sa Muse :

> Ma douce, allons prier Notre-Dame-des-Bois.

C'est sur une idylle et sur une prière que se termine ce recueil poétique plein d'une saveur ingénue et touchante.

Pour qui n'est pas Breton, il semble que ce soit là un amusement de poète, mais la sincérité la plus émue vit dans toutes ces pages qui

furent recueillies une à une et dont la plupart furent adressées à des amis ou dédiées à des poètes célèbres, tel par exemple le sonnet à l'auteur de *Pauca Paucis*.

<blockquote>Poète plein de grâce et de sérénité.</blockquote>

Aussi nous croyons volontiers que la pensée l'a emporté sur le souci de la forme dans l'œuvre poétique de M. Yves Berthou, et cependant le langage élevé, châtié, souvent académique, de cette versification aux sonorités rares mais toujours justes nous revèle un artiste littéraire très délicat, très délié, autant qu'un barde au prophétique vol. La perle du mot et de la rime transparaît du fond du clair ruisseau dont sa fraîche imagination a fait les *Fontaines miraculeuses*.

(*Octobre 1896.*)

DE L'HISTOIRE

Quand Alfred de Musset publia, en 1836, ses *Confessions d'un enfant du siècle*, les fils de l'Empire et les petits-fils de la Révolution avaient déjà donné à la France une période littéraire des plus glorieuses. Est-il donc vrai qu'à une génération de soldats succède une génération de lettrés, et réciproquement ?

Dans ce cas, il est temps d'écrire les *Confessions d'un enfant de la troisième République*, car à une génération de lettrés va succéder une génération de soldats.

Un rêve d'épopée impériale et militaire vient de passer parmi nous ; notre pensée l'accompagne aujourd'hui *jusqu'au seuil*

d'un autre Empire. Les hommes d'action, la race de fer va naître demain ; car en France, pays d'imagination vive, l'exécution suit de très près la conception, dût-elle aboutir à un désastre. Hier encore, « Un seul homme, pour parler comme Alfred de Musset, était en vie alors en Europe ; le reste des êtres tâchait de se remplir les poumons de l'air qu'il avait respiré. » Voilà ce que fut Paris pendant trois jours !...

Mais cet air, celui-là même que Napoléon réservait à ses poumons, laissant à son escorte annuelle de trois cent mille conscrits le soin de le recueillir et la gloire de le payer de tout leur sang, ne saurait être respiré sans griser. L'ivresse de nos gloires est prompte, mais que sera-ce un jour si on y ajoute celle de nos revendications ?

Donc le vin est tiré ; dans quelques années, des minutes pour la vie d'un peuple, il faudra le boire. Puisse la coupe ne pas être trop amère, puissions-nous ne pas la boire jusqu'à la lie !... En serait-il ainsi que, sur une race de Titans disparus, fleuriraient les lettres et les arts d'une nouvelle génération. C'est la loi de l'histoire, loi des contrastes et des équilibres.

⁎⁎⁎

Alors ces jeunes hommes, conçus entre deux batailles, comme Musset, élevés dans les collèges au roulement des tambours, s'éveilleront à la vie avec une tristesse immense, ne sachant s'ils marchent sur une semence ou sur un débris, et cherchant les soleils purs qui sècheront tant de sang. Ils se pencheront, fragiles roseaux pensants, sur un océan d'amertume, se demandant s'il faut encore une fois soulever le premier limon de la terre et appeler à leur aide le premier souffle créateur. Leur prière sera entendue : les hommes de foi se lèveront ; l'esprit vaincra la matière et fera oublier pendant toute une génération les vains triomphes de la force.

⁎⁎⁎

L'amour est plus fort que la mort ; et que sont les lettres et les arts sinon l'expression de l'amour ?... Mais combien pâles, ardents et désespérés seront les frères du pauvre Musset pleurant, sur la boue sanglante de la patrie, la foi éteinte et l'avenir obscurci !... Telle fut la génération qui vient de porter depuis vingt-cinq ans le poids du relèvement de la France. Il lui sera beaucoup pardonné

parce qu'elle a beaucoup aimé. Maintenant elle peut mourir, les forts et les heureux sont prêts pour le triomphe qu'elle leur a préparé.

L'histoire, il n'en faut pas douter, considérera le quart de siècle qui vient de s'écouler comme une période des plus curieuses et des plus intéressantes. Toutes les turpitudes et tous les dévouements s'y sont donné rendez-vous. « Tous réclamaient, disputaient, criaient ; on s'étonnait qu'une seule mort pût appeler tant de corbeaux. » Cette phrase des *Confessions d'un enfant du siècle* ne résume-t-elle pas, mieux encore que la période qui suivit les désastres de 1815, celle qui a commencé après la guerre de 1870 ?

Quel Tacite viendra dans la critique d'histoire flageller cette époque comme elle le mérite ? Mais aussi quel moraliste, comprenant l'influence d'une époque sur les individus, nous fera pénétrer jusque dans les derniers replis des cœurs, pour nous dire tous les héroïsmes et toutes les défaillances de ceux qui vécurent ces années néfastes ? Que de fois dût retentir, comme un glas funèbre dans une

nuit sans fin, ce vers qui résume aussi la vie si courte du grand enfant Musset :

> Je suis venu trop tard dans un monde trop vieux !...

**.*

Que de fois aussi la triste et froide *Nuit d'octobre* demeura sans la consolation de l'*Espoir en Dieu*, parce que plus rien de grand ne survivait dans les cerveaux blasés, dans les cœurs meurtris. Il semblait que tous ceux qui étaient nés après cette funeste déchéance de la vie nationale étaient une génération écrasée dans l'œuf, portaient une tare indélébile de honte et d'impuissance et n'avaient plus qu'à répéter avec le poète, en s'adressant à la France, leur idéale maîtresse, pour laquelle on savait autrefois mourir en chevalier :

> Laisse-moi pour toujours oublier ma jeunesse,
> Et, quand je pense à toi, croire que j'ai rêvé !

Un écho a répondu à tant de plaintes, un espoir, vague encore, a lui sur l'alliance des baïonnettes franco-russes. Est-ce la paix ? Est-ce la guerre ? Du moins c'est le relèvement moral des cœurs. Cela suffit pour que l'historien marque à cette date de 1896 la fin d'une époque.

La troisième république est sortie du cloaque ; elle peut paraître sur le Forum, à côté des vestales chargées de garder le feu sacré, car elle a su conserver sa flamme d'idéal et d'espérance. Il reste un jugement d'ensemble à porter sur la société française depuis la fatale année de 1870.

Ce sont des faits et non des phrases que demande l'histoire. Mais les faits sont, dans leur ensemble, peu concluants ; ce sont des biographies, poussées avec tout le raffinement que permettent les moyens d'investigation modernes, que nous demandons ; ce sont des mémoires documentés, fouillés, précieux jusqu'à la minutie ; des confessions sincères et intimes ; le fil si ténu de la vie privée servant de conducteur bienveillant aux grandes investigations de l'histoire, car les collectivités abstraites, sur lesquelles on peut philosopher, sont faites de réalités concrètes.

En un mot l'histoire n'est qu'une forme de littérature, parfois un roman, si elle ne procède que par masses et par événements, et ne descend pas jusqu'à l'individualité des hommes, qui seuls vivent et agissent, et dont

chacun laisse une trace ineffaçable, si banale soit-elle, dans le temps et dans le milieu où il a vécu. Tant d'existences humaines s'entrecroisent qu'on peut obtenir soudain, sur tel point précis de l'histoire, des éclaircissements merveilleux. Quelle main sûre et délicate écrira cette satire : *Le Plutarque des petits grands hommes de la troisième République ?...*

Mais l'heure est plutôt aux douloureuses qu'aux mordantes confessions. La critique d'histoire doit se taire devant le récit de douleurs intimes. C'est en quelque sorte un *referendum* sur l'état d'âme de la génération qui s'en va, et qui va laisser place à une génération plus triomphante, que nous voudrions noter et documenter.

Nos regards aujourd'hui plongent dans une vallée dont nous avons gravi les escarpements. Quelle voix monte de cette vallée profonde et comment la noter ? Que disent les vingt-cinq années sur lesquelles une lourde pierre vient de rouler, évoquant une dernière fois les échos de l'abîme d'où nous sommes sortis ? Que ce siècle à son déclin fasse entendre sa dernière plainte !...

.˙.

« Alors s'assit sur le monde en ruines une jeunesse soucieuse. » Ainsi parle Alfred de Musset dans ses *Confessions*. Est-ce ainsi qu'il faudra commencer l'histoire intime du monde qui vient de finir dans une flambée joyeuse d'espérance, dont tous les échos de la presse nous ont apporté, heure par heure, le récit et dont les trois marches de marbre rose du vieux parc de Versailles ont dû tressaillir ? Ou bien l'incurable frivolité de notre race doit-elle nous faire noter seulement qu'on attendait depuis vingt-cinq ans au palais du Roi-Soleil l'arrivée d'un piqueur dans la tenue du grand siècle ?...

.˙.

Devant cette suprême ironie, l'ombre de Paul-Louis Courier tressaillerait d'aise, lui qui fut, tandis que Musset pleurait, l'impitoyable rieur attachant son sarcasme à toutes les petitesses d'une cour qui n'avait rien appris, rien oublié. Les railleries sont faciles à l'égard du *Protocole* et plus d'un chroniqueur pourra désormais en égayer ses récits. Le moraliste, au contraire, verra dans ces menus détails le lien mystérieux qui unit les siècles et se rappellera que quand une vague

de fond soulève tout un peuple, le granit le plus résistant du passé est celui des coutumes et des usages. Les hommes passent, les idées restent et toute idée se formule dans un symbole. C'est une revue de la vieille France que nous vîmes défiler en trois jours. Hélas ! nous ne sommes pas avec ceux d'hier, nous sommes avec ceux de demain.

C'est encore l'auteur des *Confessions d'un enfant du siècle* qui exprime cette même pensée : « Toute la maladie du siècle présent vient de deux causes : le peuple qui a passé par 93 et par 1814 porte au cœur deux blessures. Tout ce qui était n'est plus ; tout ce qui sera n'est pas encore. Ne cherchez pas ailleurs le secret de nos maux. »

Il serait oiseux d'insister sur cet examen de conscience du siècle finissant, sinon pour constater qu'une chute profonde nous fait souvent rebondir sur les sommets. Demain, il sera curieux de voir le peu de place que tiennent les préoccupations les plus passionnantes de l'actualité. Sans doute tout ce qui est aujourd'hui contient la cause de ce qui sera, mais l'équation marche en se simplifiant

et aboutit toujours à deux termes irréductibles : la liberté et l'autorité. La liberté allant jusqu'à l'état de pure anarchie, l'autorité allant jusqu'à l'état de pur despotisme, il ne reste comme médiateur que l'amour pur pour concilier ces deux contrastes. Tel est le sommet sur lequel deux peuples viennent de se rencontrer.

Maintenant que les mains se sont tendues des deux côtés de l'abîme, qui va l'emporter de l'autorité ou de la liberté ?... Les deux forces vont-elles se neutraliser dans un immuable équilibre ? C'est le secret de l'ère nouvelle qui vient de s'ouvrir aujourd'hui.

.*.

Quoi qu'il en soit, les lettres et les arts ont accompli leur œuvre pacifique dans l'alliance franco-russe ; cette date mémorable appartient à la critique littéraire et à la critique artistique, autant qu'à la critique d'histoire. Il reste à étudier le chemin parcouru dans le domaine de la pensée, sans qu'il soit possible de prévoir celui que les générations suivantes feront à grands pas dans le domaine de l'action.

(*Octobre 1896.*)

LES SNOBS DU CRITICISME

Dans son admirable énumération des divers genres de snobisme dont notre époque est affectée, M. Jules Lemaître a oublié de dire à l'Académie française qu'il existait des snobs du criticisme. C'est même le genre de snobisme le plus répandu, celui qui caractérisera notre siècle. Il se mêle à tout, il est l'âme de toutes nos pensées, le mobile de tous nos actes. C'est notre faculté dominante. Plaise à Dieu que cet esprit à rebours ne soit pas le prélude d'un esprit rétrograde, plus grave et plus funeste dans ses conséquences que toutes les erreurs des siècles précédents. Fils du libre examen et de la libre pensée, descendant direct de ce criticisme philosophique inauguré par Emmanuel Kant, dans la *Critique de la raison*

pure, il conduit peut-être à cet état que M. Jules Lemaître définit si bien « l'universelle illusion par laquelle l'humanité dure et semble même marcher ».

Or, prenez garde, critiquer c'est reculer. La critique suit l'acte et appelle à son tour la critique de la critique. Comment sortirez-vous de ce cercle vicieux ? Par là « l'universelle illusion » se multiplie et s'ajoute à elle-même. On s'éloigne du point de départ pour aboutir à la source de toute critique, l'insondable raison pure. Ce recul par lequel on veut mieux juger des choses est sans limite. Il faut alors distinguer, comme Kant, entre l'objet même de la pensée, qu'il appelle *objectif*, et cette pensée elle-même, dont il doute, et qu'il appelle, par une simple opposition de mots, le *subjectif*. Distinction bien inutile, car la certitude de notre pensée s'évanouit avec la certitude même de son objet. Kant en vient à douter du temps et de l'espace et les considère comme des *idées pures* existant seulement en nous ; il dénie à l'idée de Dieu toute valeur objective, et c'est par une contradiction, que rien ne justifie, qu'il reconnaît l'existence de la loi morale, qui est la loi même des actes. Donc ce recul de la pensée, s'efforçant de se critiquer elle-même, est à lui seul un genre de snobisme plus dangereux que tous les autres.

Il est aussi le plus répandu. Cette fuite à l'infini dans le domaine des *idées pures* donne aux impuissantes activités des snobs l'illusion d'une incomparable et merveilleuse fécondité intellectuelle. Qui ne serait tenté de retrouver son *moi* égaré dans la vie de chaque jour quand, de critique en critique, on peut prouver que le cœur vit loin de ces choses basses et communes, de ces contingences de l'actualité qui ne modifient en rien les principes *à priori* de l'individuelle raison ? Les snobs du criticisme comprennent fort bien que critiquer est une haute distinction de l'esprit, qu'elle suppose le détachement de tous les autres snobismes, une supérieure indépendance de principes qui permet de juger tous les systèmes, toutes les idées, toutes les théories impartialement, que d'ailleurs celui qui critique se trouve, par ce fait seul, bien au-dessus de celui qui produit. Faire une conférence sur Michel-Ange, c'est s'élever dans la sereine région des idées et des principes jusqu'à l'essence même de toute beauté comme de toute pensée. Aussi le propre des snobs du criticisme est-il de déduire une critique de tout, afin de dégager leur individualité des ambiances communes de la production de la pensée reçue par voie d'éducation ou d'autorité. La suprême aristocratie, vous dis-

je !... Elle établit comme une séparation, une cassure nette entre le troupeau des humains et le ciel des critiques. D'un côté la matière pure, quoique ouvragée divinement par l'inspiration de l'artiste et glorifiée par sa souffrance, de l'autre l'esprit pur dans ses austères contemplations de la forme éternelle, à la lueur de principes généralement absents, sans autre *criterium* que sa propre sagesse, tel le créateur au septième jour.

Cette vanité bien gauloise, ce libre examen appliqué à toute chose, cette dispute sans fin sur la raison universelle constitue certainement un genre de snobisme supérieur aux autres. Cette armée de généraux regarde très bas la foule des snobs admirateurs. Eux, sont les critiques. Jusqu'où s'étend leur domaine ? A l'infini. C'est le cas de dire, en modifiant un aphorisme célèbre, que quand on laisse la critique pénétrer dans le cerveau, elle l'envahit tout entier. Malheur à ceux dont l'érudition est faible ou la conviction chancelante ! Ils traîneront toute leur vie cet affreux snobisme de dire tout à propos de tout. La noblesse même de leurs doutes et de leurs nuances, la souplesse féline avec laquelle ils se déroberont aux étreintes brutales de la vérité, la science consommée de chat-tigre

avec laquelle ils grimperont aux plus hautes branches de l'arbre universel du bien et du mal, pour s'y perdre dans l'ondoyant et le divers, ne les préserveront pas des atteintes du serpent tentateur. Il saura les prendre dans ses contradictions et leur arrachera des aveux humiliants. Tel ce pauvre Kant doutant de la certitude extérieure de ses idées, de l'objectivité même de l'idée de Dieu, croyant à « l'universelle illusion » et reconnaisant cependant une loi morale, qui n'est autre que le lien que les hommes ont entre eux dans l'harmonie d'une universelle raison.

Telle n'est pas cependant la haute prétention des snobs du criticisme. Bien peu se soucient de Kant et de sa *Critique de la raison pure*. Ces abstractions du génie allemand ont quelque chose de glacial et de peu mondain. On ne discute plus sur des principes mais sur des faits. Ce droit de critique, une fois accepté comme la conquête la plus précieuse de notre siècle, on fait parade, à l'occasion de la chose d'autrui, du plus aimable scepticisme en même temps que de la plus intransigeante indocilité d'esprit, d'où la vanité tire ses petits profits. Le snobisme du criticisme est juste le contraire du snobisme défini par M. Jules Lemaître. Ici les moutons de Panurge

deviennent d'indomptables béliers et frappent furieusement des cornes contre tout venant, en faisant grande poussière sur le champ du combat. Dans l'autre camp un snob trouve trouve toujours un plus snob qui l'admire ; dans celui-ci admirer sur la foi d'autrui, c'est abdiquer. Ce genre de snobisme est peut-être aussi aveugle que l'autre, mais n'est-il pas plus humain ? C'est demander pourquoi le sonnet d'Oronte ne fut pas admiré par Alceste.

L'humeur batailleuse, l'esprit d'opposition, la fatuité naïve de croire rendre service à autrui en lui dévoilant ses défauts furent de tous les temps. Ces éléments se retrouvent dans nos plus illustres critiques, mais il disparaissent tous devant ce caractère dominant de notre siècle : l'idée d'un sacerdoce à exercer. Un prêtre sans dogme, voilà le critique moderne. Il s'instruit aux dépens de ses victimes et n'arrive jamais au terme de ses convictions. Il creuse toujours plus avant sa propre tombe, remonte le cours des siècles pour retrouver la tradition d'une vérité perdue, prouve que de snobismes en snobismes une même foi traverse l'hamanité, et quand il va saisir le fil qui fait de tous les hommes un seul être pensant, il recule épouvanté. Il n'avait pas prévu cette lumière unique devant laquelle

toutes les œuvres sont jugées, lumière qui n'est pas la sienne et qui condamne son sacerdoce. Faute d'un point de départ, il ne sait si l'humanité dure toujours ou si elle est en marche. Il ne sait pas davantage si sa critique est objective ou subjective, si même il ne rêve pas tout éveillé. Cet état sans raison appelle une raison. Le snob du criticisme lui en donne une en l'appelant maître.

Je définis donc le snob du criticisme : celui qui croit au sacerdoce des maîtres et à l'efficacité de leur critique pour dégager la raison pure des œuvres de l'esprit. Par là il diffère des autres snobs, pour qui les œuvres de l'esprit ne sont qu'affaire de goût et de mode, tout en leur ressemblant par une docilité d'esprit touchante et la plus risible vanité.

Nous croyons être le siècle de la raison pure, et il faut justifier cette prétention en dégageant une critique de chaque chose. Par là seulement s'affirme et s'exalte notre personnalité, je dirai même la certitude que nous jouissons d'une pleine liberté de conscience. Mais combien d'hommes sont dignes de la liberté ? Le snobisme est né du besoin de maîtres et surtout de maîtres critiques. Qui donc a le temps de se perdre dans le dédale de l'analyse, eût-il l'espoir de s'y retrouver ? C'est aux élus d'un

suffrage universel d'un nouveau genre qu'il confie les soins de son esprit.

Mais qui sont ces élus ? De vagues intermédiaires, plus soucieux de concilier toute chose au profit de la vanité que de séparer l'ivraie du bon grain. Ils n'ont pas de principes affermis sur une foi inébranlable et ils distribuent aux autres les principes et les définitions. Les sectes littéraires pullulent sous le nom de snobismes, comme les sectes religieuses depuis le protestantisme et la proclamation à travers le monde du droit au libre examen. M. Jules Lemaître se réjouit de cette abondance et comme de l'intensité de cette production littéraire.

Ne croit-il pas qu'il faudrait opposer l'unité de la critique à tous ces snobismes littéraires, artistiques et autres et se servir de ce snob spécial, qui s'appelle le snob du criticisme, pour enfermer tous les autres dans un cercle infranchissable ? Oui, mais pour qu'il y ait unité de critique, il faut qu'il y ait unité de principes. Or ces principes ne se trouvent même pas dans la *Critique de la raison pure*, de Kant. Il fait appel à une foi, à une autorité. A défaut d'unité de principes dans cette science supérieure de l'esprit, qui domine toutes les autres puisqu'elle les critique, il

faudrait qu'il y ait au moins unité d'autorité. Mais je crains bien que le snobisme spécial, dont le criticisme se trouve atteint, ne soit justement le rejet et comme l'exclusion absolue de toute autorité. Il est fils de la libre pensée, sinon la libre pensée elle-même. Il est par cela même rétrograde, car une autorité seule peut mener la marche du progrès et pousser toujours de l'avant. Oui, l'humanité est en marche, mais ce n'est pas la critique qui la conduit, elle ne fait que la suivre. Il n'en faut pas moins parler avec aménité des snobs du criticisme, en raison des égards qui sont toujours dus au courage malheureux.

<p style="text-align:right">(<i>Novembre 1896</i>.)</p>

SIMON DEUTZ [1]

Qu'est-ce que Simon Deutz ? Un juif de Cologne converti au catholicisme, connu aussi sous les pseudonymes de baron de Gonzague et d'Herbault, un des agents d'agitation les plus actifs dans les cours étrangères et qui joua un rôle des plus importants dans l'arrestation de la duchesse de Berry. C'est à ce personnage que M. Johannès Gravier a rapporté tous les éléments d'un drame historique, reçu en 1894 au Théâtre Libre et que des considérations inspirées par la situation politique du moment n'ont pas encore permis de jouer. C'est grand dommage, car c'est une œuvre consciencieuse et un essai de théâtre historique sur lequel M, Johannès Gravier a

[1] *Bibliothèque Artistique et Littéraire*, Paris, 1896.

écrit une préface des plus intéressantes et
des plus documentées. Cette préface a le
caractère et l'allure d'un véritable manifeste.
C'est ainsi du reste que M. Johannès Gravier
l'appelle. Elle est au théâtre historique ce que
la *Préface de Cromwel* fut au théâtre ro-
mantique : « une déclaration de guerre au
passé et un appel à l'art nouveau. » M. Johannès
Gravier affirme que le théâtre historique
n'existe pas en France, et nous le croyons vo-
lontiers. Tous les essais qui en ont été tentés
sont des œuvres fantaisistes, qui manquent de
cette fidélité nécessaire à la reconstitution
exacte d'une époque et d'un milieu, alors
même que les faits et les personnages sont re-
produits avec vérité. Nous laisons de côté
toutes les licences que se permettent les au-
teurs dramatiques pour dénaturer les faits et
les hommes et les adapter au jeu scénique qui
doit plaire à la foule, à ses préjugés et à son
imagination. L'histoire ne s'apprend pas au
théâtre, disent les partisans des pièces *ima-
ginées* au lieu d'être *reconstituées*. Nous
concédons que ce n'est pas un cours d'histoire
que nous venons suivre pendant le délasse-
ment d'une soirée d'hiver, mais au moins que
cet amusement n'ait pas pour résultat de nous
faire désapprendre l'histoire, et qu'il serve

même à l'enseigner dans ses détails les plus caractéristiques à ceux qui n'en ont qu'une notion rudimentaire. Je ne sais si l'histoire est une vaste conspiration contre la vérité, mais ce que je sais bien, c'est que le théâtre est une vaste conspiration contre l'histoire.

Je crois donc que M. Johannès Gravier répond aux préoccupations de notre siècle en s'efforçant d'intéresser aux faits, et non à une vaine et déclamatoire littérature. L'union de l'art et de l'histoire n'en demeure pas moins une chose fort complexe et fort difficile à réaliser. Dans sa très savante préface, il passe en revue les diverses formes de drame historique, depuis l'antiquité jusqu'à nos jours, et indique les principales pièces qui ont réalisé en partie le but qu'il poursuit lui-même dans *Simon Deutz*. Rien n'est nouveau sous le soleil, sans doute, et tout novateur rencontre ses précurseurs en remontant le cours des âges. Il n'en est pas moins vrai que les plus heureux auteurs de drames dits historiques n'eurent pas les moyens de reconstituer un milieu et une époque dont nous disposons aujourd'hui. Là donc est l'avenir du théâtre. Il sera de plus en plus érudit et documenté, tout en restant ce qu'il doit être, une fiction.

Mais là aussi commence l'œuvre du drama-

turge et de l'artiste qui doit mettre en jeu cette fiction, tout en respectant des données devant lesquelles les exigences d'un public instruit ou simplement prévenu ne sauraient fléchir.

Le Théâtre Libre a assez bien donné la mesure de ce que le public peut admettre de réalisme en dehors de toute convention théâtrale. Ce réalisme peut être appliqué au document historique et permettre d'introduire dans le drame ce qui en était autrefois banni comme une atteinte à l'art et au goût. Dans cette liberté reconquise, il y a place pour bien des abus et bien des erreurs, dont les plus capitales sont le manque d'intérêt et de vie qui s'attache aux trivialités sans raison, au décousu des épisodes, aux obscurités des synthèses et des ensembles, à la naïveté prétentieuse d'un terre-à-terre qui n'est ni comique ni tragique et souvent odieux, enfin et surtout à la glaciale atmosphère d'un cabinet de juge d'instruction que l'auteur semble créer comme à plaisir.

Ces excès n'en ont pas moins ouvert une porte à la vérité historique, et M. Johannès Gravier a été très heureusement inspiré en voulant profiter de cette évolution du théâtre moderne pour substituer à d'inutiles documents naturalistes sur la vie de chaque jour le

véritable document historique, qui nous rattache au passé et « réincarne », pour me servir de sa forte expression, les hommes célèbres dans leur époque et dans leur milieu. Il a donc porté cette pièce au seul théâtre qui semblait répondre aux tendances nouvelles, et nous ne pouvons que regretter le retard apporté à la manifestation de cette œuvre, remarquablement conçue et puissamment étudiée.

L'adaptation à la scène a été réglée avec un soin spécial et on peut déjà reconnaître, à la simple lecture du texte, que le dialogue cadre sans effort avec les huit tableaux qui en font une reconstitution historique de premier ordre. Les passions politiques et les antagonismes sociaux ont seuls pu faire craindre pour le succès final. Mais aussi pourquoi, si telle n'était point l'intention de l'auteur, choisir pour cet essai de drame historique une époque encore si rapprochée de nos luttes et un personnage encore si décrié dans l'esprit public? Il est vrai que bien peu de drames historiques, quelle que soit l'époque, échaperont à ce crime de soulever les passions politiques et de raviver les querelles du moment. Ce n'est jamais que pour savoir où nous allons, que nous voulons savoir d'où nous venons.

Ce qui est à louer sans réserve, c'est cette

magistrale préface de *Simon Deutz*, où M. Johannès Gravier a résumé l'histoire du théâtre à travers les âges et fixé comme le code du théâtre nouveau.

(Décembre 1896.)

LE CHEMINEAU

Un livre d'une crânerie superbe mettait en déroute, il y a plus de douze ans, toute la poésie parnassienne, lamartinienne, hugolâtre, romantique, décadente et lapidaire, et, dans un argot provocateur, lançait ce défi à la Muse étonnée :

> Venez à moi claquepatins,
> Loqueteux, joueurs de musettes,
> Clampins, loupeurs, voyous, catins,
> Et marmousets et marmousettes,
> Tas de traîne-cul-les-houssettes,
> Race d'indépendants fougueux !
> Je suis du pays dont vous êtes,
> Le poète est le Roi des Gueux.

A la célèbre *Chanson des Gueux* succédaient bientôt *Les Blasphèmes*, et Jean Richepin, tribun, poète et orateur à la fois, nor-

malien aux pures sonorités classiques, berça la misère humaine d'une chanson neuve et fit éclater dans sa fougue toutes les beautés d'un réalisme viril, servi par l'outrance des mots, dramatisé par l'idée, ému toujours par la stridence du rire et la pitié profonde des larmes, titanesque en ses audaces, impitoyable aux eunuques de l'art et de la poésie et soulevé, comme une trombe, par l'hyperbole du rhéteur.

Il était intéressant de constater que dans la douce France les chansons elles-mêmes finissent par du théâtre où vient se prélasser le bourgeois apaisé; il était plus intéressant encore de savoir quel accueil était réservé à l'œuvre de Richepin, après les années de symbolisme mystico-esthétique que nous venons de traverser.

L'œuvre n'a pas vieilli, car elle est humaine et sincère, mais le style a paru trop souvent surchargé de mots inutilement prétentieux dans leur affectation à la trivialité. C'est bien toujours le style de Richepin que nous retrouvons dans cette pièce *Le Chemineau*, que l'Odéon vient donner avec un réel succès et un renouveau qui lui assure pour longtemps la tenue de l'affiche ; mais le vers, quel qu'il soit et par cela même qu'il est la seule forme

de la poésie, doit toujours planer ; il semble que le temps ait alourdi certains cailloux de la route où le chemineau doit toujours passer avec son pied allègre et sa chanson ailée.

Beaucoup aussi ne comprennent plus le blasphème, après avoir été élevés dans la mystique adoration. C'est une forme littéraire qui s'en va, comme celle si raffinée de l'ironie. L'idolâtrie du beau a atteint le sens critique, et ceux qui voudront renverser les faux dieux auront une besogne rendue singulièrement difficile dans quelques années par le féminisme de nos décadences.

La pièce est en elle-même l'apologie du vagabondage, mais c'est le vagabondage instinctif et primitif de l'homme, et on sait à quel point Richepin excelle à exprimer les sentiments de nature. C'est ici un gueux de la campagne qui est mis sur la scène, en un drame très simple et très vibrant, tout chaud de la nature rustique et des sentiments ingénus des personnages.

Les cinq actes se déroulent sans effort, et à part quelques scènes qui semblent plutôt appartenir à la comédie bouffonne, l'émotion poétique s'élève à mesure que, dans sa sauvage et fruste indépendance, le chemineau laisse entrevoir tous les sentiments de l'huma-

nité. Beaucoup auraient souhaité voir le sentiment paternel l'emporter sur le sentiment un peu égoïste de se rajeunir sans cesse en voyant du nouveau. Mais le chemineau ne peut échapper à sa destinée.

Après avoir assuré le bonheur de son fils, il repart pour les grandes routes où il a laissé à chaque pas le meilleur de lui-même, comme si un lambeau de son cœur pendait à chaque buisson d'épine qu'il a traversé, comme si un rêve était resté fixé à chacune des étoiles qu'il a contemplées pendant ses longues nuits solitaires, passées au milieu des prairies ou au coin d'un bois. Ce dénouement, qui est celui d'un poète et non d'un dramaturge, a un peu surpris. Cependant une sympathie profonde et étrange suit cet homme qui s'en va :

Sans parents, sans amis, sans rien, sans qu'il redoute
De mourir comme il a vécu, sur la grand'route.

C'est du réalisme romantique, a dit quelqu'un en sortant de cette soirée. C'est plus que cela, c'est du symbole. Tant il est vrai que nous voyons toujours les choses à la couleur de nos pensées.

(*Mars 1897.*)

NOTES SUR A. BRUCKNER

Dans le mouvement qui a placé les œuvres étrangères au premier rang de nos préoccupations littéraires et artistiques, on semble avoir oublié les historiens et les critiques. L'étranger a cependant ses historiens et ses critiques !... Mais les œuvres de vérité se communiquent moins rapidement que les œuvres d'imagination. Le livre à consulter demeure au fond des bibliothèques ; le roman court avec la vapeur, s'effeuille au hasard, fait le tour du monde entier en quelques semaines, et bientôt se transforme en drames que des acteurs cosmopolites interprètent de Pékin à Paris, pour la plus grande joie des foules. Il n'en va pas de même des œuvres de pensée, d'érudition, de document, de critique littéraire et historique.

Les faits sont plus impérieux et parlent plus haut que toutes nos brillantes fictions dans le domaine du possible et que la douce anarchie de nos systèmes philosophiques sur Dieu, l'homme et la matière. L'amour du rêve est vaincu ; la seule vérité compte dans l'œuvre des siècles, et il en est heureusement ainsi !...
Chaque époque jette son éclat au monde, seule la lumière des actes demeure et se confond avec la lumière éternelle.

C'est ce qu'a très bien compris M. Charles de Larivière en nous rappelant aujourd'hui le nom d'un grand historien russe, Alexandre Brückner. Déjà M. de Larivière avait donné, dans ses études sur la Russie, une place aux travaux de M. Michel Kanner, l'éminent professeur qui a le premier popularisé en France l'étude méthodique et rationnelle de la langue russe et dont le gouvernement a récompensé les efforts persévérants en créant pour lui une chaire de langue russe aux lycées Louis-le-Grand et Charlemagne.

Entre temps, M. Michel Kanner a publié un *Guide militaire* ou *Dictionnaire franco-russe* du plus haut intérêt et d'une incontestable utilité. Ce premier effort nous ouvre une voie qu'il faut suivre, car c'est peu connaître un peuple que d'en délimiter les confins géo-

graphiques sans en pénétrer l'histoire et la langue. C'est dans ce double domaine que la critique devra d'abord s'exercer si elle veut pouvoir comprendre un jour la littérature et les arts de ce peuple à son aurore, devenu soudain pour nous d'une si rayonnante espérance. Les âmes se devinent mais ne se confondent pas : rien n'est si loin d'un homme qu'un autre homme si une civilisation commune ne vient les réunir. Les arts et les lettres sont le flux et le reflux d'une même pensée qui se renouvelle chaque jour, on pourrait dire à chaque heure ; mais, sous cette respiration diurne et nocturne, où l'océan, à l'instar de nos rêves, semble se soulever éternellement dans un élan d'amour incompris, il y a le roc solide et qui demeure ; sous l'imagination, mère des lettres et des arts, il y a les faits qui créent l'histoire, il y a le verbe qui crée l'humanité et diversifie les peuples. L'acte pur appelle l'histoire, comme le radical appelle la terminaison. L'historien et le philologue sont au point de départ de toute civilisation.

M. Charles de Larivière connaît bien cette histoire, si courte encore, et pourtant déjà si dramatique et si grandiose par certains côtés, de la Russie, lui qui a écrit une histoire de Catherine II, sans compter diverses brochures

sur l'alliance franco-russe et un volume qu'il prépare sur Catherine II intime. Aussi a-t-il apprécié la valeur des sources originales qu'on retrouve dans le grand historien russe Alexandre Brückner et pourra-t-il nous donner une physionomie complète de Catherine le Grand, d'après sa correspondance, en puisant dans les documents si touffus dont aimait à s'entourer celui qui a le mieux suivi la genèse du slavisme. Seul le philologue distingué et le critique impartial qu'était Alexandre Brückner pouvait guider l'historien français dans le dédale des origines et dans le développement soudain de la plus grande unité gouvernementale que le monde ait vue depuis l'empire romain. Les Césars du Nord ont eu leurs romanciers; ils n'ont peut-être pas encore eu leurs historiens : ils n'ont certes pas encore les maîtres de la langue qui détrôneront la langue latine. Le romantique est né chez eux avant le classique. C'est peut-être pour avoir dit cela qu'Alexandre Brückner a été expulsé. Il n'écrivait pas l'histoire en romancier, comme Lamartine. Le sens critique est le don des peuples parvenus à l'apogée de la culture intellectuelle. Il paya son indépendance au prix d'une sorte d'exil, si toutefois un esprit peut être séparé de ceux avec qui il vit en com-

munion, et mourut à Iéna, où il s'était retiré.

C'est en 1888 qu'il publia un de ses principaux ouvrages : *l'Européanisation de la Russie*, qui n'était pas fait pour plaire aux Slaves de Moscou. Il arrachait à ses compatriotes de chères illusions en leur montrant, sous le manteau de la civilisation européenne dont ils se couvraient, ce que Napoléon eût appelé le Tartare. Son esprit positif, doué au plus haut point de l'amour de la vérité en même temps que du respect dû aux actes précis et aux faits prouvés, se refusa à écrire l'histoire de son pays comme on écrit un roman. Il eût le double courage du critique et de l'historien, et c'est pourquoi nous l'honorons.

M. Charles de Larivière publia, quelques jours après la mort de Brückner, un article dans le *Journal des Débats*, du 21 novembre 1896, où il fit l'éloge de ce patriote éclairé. C'est bien en effet l'amour de son pays qui lui faisait envisager comme un danger l'action dissolvante de la civilisation européenne. « Soyez vous-mêmes, semblait-t-il dire aux Russes : les peuples, comme les hommes, doivent savoir rester eux-mêmes. La greffe de la civilisation étrangère n'est possible que quand un peuple a déjà affirmé son génie propre

et en a tiré par lui-même tout le développement qu'il comportait. Le génie russe est encore obscur dans sa verte jeunesse. Attendez et craignez de le corrompre. » C'est ce génie de la Russie qu'Alexandre Brückner s'est efforcé plus que tout autre de démêler dans sa langue et dans son histoire. Cet homme sincère et ce grand penseur doit être écouté au-dessus des bruits de la foule. C'est un maître, et nul ne pourra écrire l'histoire de la Russie sans s'appuyer sur ses documents précieux, souvent même sur son autorité. C'est un précurseur qui a tracé une voie peu explorée avant lui. Quelle que soit la route que les historiens futurs veuillent prendre, ils y trouveront les jalons qu'il a posés ; la lecture de ses ouvrages sera, dans l'ordre littéraire comme dans l'ordre historique, un acheminement nécessaire à une connaissance plus parfaite de la Russie de demain, car nul n'aura plus contribué à nous dévoiler le fond réel et toujours vivant des choses dans celle d'hier et dans celle d'aujourd'hui. La multitude de ses travaux, la variété de ses ouvrages accusent d'ailleurs le souci d'enserrer la vérité sous tous ses aspects, et bien peu de choses importantes, ou simplement utiles à retenir, auront échappé à son érudition.

Après l'article consacré à son souvenir dans le *Journal des Débats*, M. Charles de Larivière, avant de continuer ses publications sur Catherine II, a voulu rendre un hommage plus complet à celui qu'il considérait à juste titre comme un maître. Il publie aujourd'hui sur sa vie et sur son œuvre une brochure (1) que liront tous ceux qui suivent avec attention le mouvement civilisateur qui entraîne la Russie vers des destinés nouvelles, et dont l'alliance franco-russe marque une étape importante, sans circonscrire encore son évolution. Elle est suivie d'une indication bibliographique de toutes les œuvres d'Alexandre Brückner, divisées par époques. Cette longue nomenclature est le plus bel éloge qui se puisse faire de l'homme dont la vie entière s'est écoulée dans l'étude de la Russie et qui, né à Saint-Pétersbourg, le 5 août 1834, mourait en exil, à Iéna, en 1896.

L'Allemagne, patrie des savants, avait accueilli ce penseur qui lui devait quelques frais souvenirs de jeunesse et qui écrivait parfois dans sa langue; l'historien français a voulu tendre la main à l'historien russe et associer,

(1) *Alexandre Brückner, sa vie, son œuvre*, par Charles de Larivière. H. Le Soudier, libraire-éditeur. Paris, 1897.

par-dessus les frontières, leurs efforts communs vers la vérité. Cet hommage tout spontané n'en a que plus de prix, car il atteste que dans le monde de la pensée on sait rendre à chacun ce qui lui est dû et que rien ne saurait troubler l'effort commun et désintéressé vers la vérité. La politique veut des champions, l'histoire veut des serviteurs.

Nous laissons à M. de Larivière le soin d'intéresser par sa brochure à l'histoire de la Russie. Son talent est le meilleur garant que l'initiative qu'il a prise sera féconde en résultats, et qu'après l'époque de Catherine II il nous fera connaître une Russie moderne, puisée aux documents originaux et méditée dans l'intimité des maîtres que sa plume nous a déjà révélés. Ce que nous avons voulu relever, c'est un caractère d'homme et d'historien dans la personne d'Alexandre Brückner ; ce que nous avons voulu démontrer, c'est que la littérature et l'art étrangers ne sont pas seuls dignes de notre attention, et qu'à côté des œuvres de philosophie, de goût ou de mode il y a les œuvres sérieuses de la critique et de l'histoire ; qu'après Schopenhauer, Ibsen, Sudermann, Hauptmann, Strindberg, Nietzche, et tant d'autres, il y a Brückner.

Juin 1897.

LA VASSALE [1]

Un état de libre anarchie, où chacun agirait suivant sa conscience, serait évidemment supérieur à toutes nos conceptions sociales. Nous serions en outre délivrés de cette éternelle question du mariage, qui n'est en somme qu'un compromis pour essayer de pacifier la lutte des sexes. Mais s'il n'est pas bon que l'homme soit seul, — je veux dire anarchiste, — il n'est pas bon non plus que le théâtre soit privé de son élément de bataille.

La paix des sexes n'est que provisoire, intermittente, ne se maintient qu'en vertu d'un *altruisme* fatigant et décevant, et quand les deux combattants, — à armes inégales, —

[1] Comédie-Française.

las de se regarder l'un l'autre, se retournent vers le monde, ils sont la risée de la société. Tels Mars et Vénus exposés dans un filet à la risée des dieux.

Le rire cependant a pour but la paix, et le théâtre lui-même ne saurait, pour notre amusement, perpétuer les éléments de discorde. Le mot de sacrifice y est prononcé et vient rappeler aux deux adversaires qu'en renonçant à l'union libre ils ont accepté la société comme médiatrice.

La paix des sexes a été fondée, non sur l'égalité, mais sur la soumission de la femme.

Les armes d'ailleurs n'étaient pas égales. Dès l'instant que les sexes n'ont pu vivre dans l'indifférence anarchique à l'égard l'un de l'autre, il faut que la femme soit vassale. Désormais nous ne pouvons plus sortir de ce dilemme : monarchie ou anarchie.

La question, prise à ce point de vue, acquiert aussitôt le plus haut intérêt. Aussi croyons-nous que la pièce en quatre actes, en prose, de M. Jules Case, intitulée *La Vassale*, mérite de fixer notre attention comme étant une manifestation de la lutte qui vient de s'engager depuis quelques années pour ou contre le *féminisme*.

Nous en négligerons la conclusion anar-

chique, puisque c'est le retour pur et simple à la liberté réciproque, et nous verrons comment se comporte dans l'état actuel des choses ce monarque qu'est l'homme.

Posons d'abord en principe qu'ayant la royauté il a la responsabilité, et qu'une femme est ce qu'on la fait.

Quel étrange caractère apparait alors dans cette femme moderne, dont la Comédie Française nous a esquissé le type, quelle révolte du miroir contre l'image du roi !... Quelle idée nous donne de l'homme moderne ce miroir qui se brise plutôt que d'en réfléter les traits !...

Le tyran n'a-t-il pas abusé de sa supériorité naturelle et de la force que lui donnait la loi ? Quel monstre d'orgueil est-il dans son intellectualité souveraine pour que la femme, qui n'entend les choses qu'à demi, élève tête contre tête, drapeau contre drapeau, et réclame l'égalité dans le mal, ne pouvant le convaincre de son égalité dans le bien ?

Cet homme évidemment s'est vanté, il n'était qu'un nain et il a voulu paraître un titan. Il est puni de son orgueil par la perte du ciel. Sa chute a précédé la chute de la femme. Il ne peut plus aimer sans invoquer Satan !...

Au fond de ce malentendu il y a l'incom-

patibilité absolue entre le méditatif, qui est double, et la femme, qui est simple ; entre l'intellectualité, qui est toute spéculative, et l'intelligence, qui est toute pratique, ; entre la royauté, qui ne se partage pas, et le vasselage, qui se soumet ou se démet. La pièce de M. Jules Case se termine par une démission. C'est le triomphe du féminisme et de la fausse égalité des sexes.

Nous eussions préféré la soumission au nom de la société médiatrice, dont les deux combattants s'arrachaient les lambeaux. Si Henri Deschamps est un pur méditatif, incapable de se partager, — un anarchiste, — il n'avait qu'à ne pas se marier. Sinon qu'il laisse à la société, — troisième larron, — le soin de partager des cœurs qui se sont bénévolement donnés à elle. C'est elle qui pourrait véritablement lui dire : « Qui t'a fait roi ?... Tu n'es roi que par moi !... »

Nos féministes oublient volontiers dans la lutte des sexes ce troisième élément qui n'a pas de sexe, le prêtre, — anarchiste sacré, — lambeau toujours vivant de l'étoffe dont la vie est faite, et qui a osé passer le bout de sa soutane entre les deux tranchants de la paire de ciseaux. Il n'y a plus de duel possible dès qu'une victime volontaire vient se jeter entre les combattants.

A plus forte raison la lutte perd-elle tout motif et le nerf en devient-il comme relâché et impuissant quand au prêtre, représentant reconnu de la société, vient s'ajouter l'enfant né ou à naître, protégé de tous, séparant et unissant à la fois les deux adversaires, rêve de l'un et réalité de l'autre, posé sur les deux têtes comme le sommet d'un indissoluble triangle.

Cette vision mystique devrait bien arrêter l'action dissolvante des psychologues qui, sous prétexte de féminisme, semblent tenir comme chose de peu d'importance le même sang d'un Dieu qui unit à jamais les deux camps.

Le féminisme au théâtre a donc une haute portée religieuse, sociale et morale en raison des problèmes qu'il soulève ou auxquels il fait songer. Des questions pleines d'actualité semblent naître autour de cette vassale, révoltée dans son esprit plutôt que dans ses sens, et dans l'orgueilleuse dureté de son seigneur et maître. C'est bien là du théâtre moderne.

Du temps de Molière les femmes se contentaient d'être savantes ; elles sont aujourd'hui sans foi et sans croyance positive ; faites pour croire et obéir, elles raisonnent sans fin et se révoltent sans limites.

Nous devons remercier M. Jules Case

d'avoir posé cette silhouette à la fois dramatique et quelque peu comique. Il y a en effet dans la révolte des impuissances si ridicules qu'on est tenté de sourire et d'oublier qu'au dehors les mêmes problèmes terribles hantent des cerveaux affaiblis.

C'est déjà une nouveauté inquiétante qu'une pièce en quatre actes qui se passe toute en discours et que le public écoute avidement, comme s'il allait boire dans ces querelles, nées du féminisme, quelque philtre inconnu ou assister à la révélation soudaine de l'Eve moderne. Curiosité peut-être, angoisse certainement !...

On ne joue pas avec la femme, être simple. Elle est faite pour croire et pour obéir ; elle ne veut être ni trompée dans sa confiance ni égarée dans sa soumission. Prenons garde qu'elle ne se lève, ivre d'orgueil et de colère, réclamant sans cesse de nouveaux carnages et de nouvelles victimes. La femme qui ne possède pas Dieu dans l'intégrité totale de sa foi est un monstre effrayant qui court éperdu dans le vide ; tels ces chevaux qui errent sans maîtres un soir de bataille.

Philosophes, poètes et artistes, tous ces divins menteurs ne peuvent que faire résonner plus lugubrement l'infini de son vide. Equili-

brés dans la dualité de leur être, ils se maintiennent encore les uns les autres par une gravitation réciproque, comme les astres, mais elle c'est l'étoile filante qu'on ne revoit jamais !...

Comme l'Eve du premier péché, il lui est impossible de s'élever par elle-même de la chair à l'esprit, c'est-à-dire à la science du bien et du mal. Vassale du serpent, hypnotisée par le charmeur, elle attend qu'une parole de l'homme mette fin à son rêve. De cette parole elle fera sa foi. Ne lui dites donc pas qu'elle est votre égale, elle le croirait ; ne partagez pas son rêve, elle le conduirait au néant ; mais dites en toute circonstance : « Ceci est bien » ou « Ceci est mal », — et mourez plutôt que de varier dans l'expression d'une seule de vos convictions.

La société d'ailleurs vous soutiendra dans cette lutte héroïque de tous les jours. Surtout de lui dites pas qu'elle est anarchiste, car l'anarchie de la femme appelle la monarchie de l'homme.

Depuis Alexandre Dumas le théâtre abonde en thèse morales, ayant pour but de rendre à l'homme le sceptre qu'il a perdu par sa faute ou par la faute des institutions sociales.

On semble aujourd'hui faire une plus large

part à la société elle-même. Cet invincible sentiment de solidarité peut se résumer en deux mots: « L'homme c'est la paix, la femme c'est la guerre » !... Allons, bons ouvriers de la paix, enchaînez le monstre, je veux dire l'Eve moderne. Elle attend son souverain.

(Août 1897.)

PAGES POUR L'ISOLÉE [1]

Quelle est cette âme isolée pour laquelle un auteur subtil vient d'écrire de consolantes méditations ? Nous ne le saurons jamais. Il a voulu garder sur elle le mystère, afin de répandre sur toutes le parfum rare des pages qu'il lui avait destinées.

René Marc Skrrill est mort. M. Jacques Dusonchet a réuni les notes que son ami lui avait laissées et en a composé ce volume que publie la Bibliothèque d'Art de La Critique.

M. Dusonchet définit lui-même cette œuvre: « Curieuse prédication du dilettantisme s'étayant sur de très personnelles sensations de voyage en pays allemands, effort intéressant

[1] Bibliothèque de *La Critique*.

vers un idéal de paradoxale psychologie et essai d'application à de subtiles formes de vie. »

On ne saurait mieux dire en quelques lignes tout ce que contient d'original le livre de René Marc Skirrll.

L'avant-propos de M. Dusonchet est plein d'aperçus piquants sur le personnage qu'était René Marc Skirrll. Sous le profond dédaigneux qu'il nous montre, on devine l'homme qui sait le prix de toutes les délicatesses et qui garde inviolable le secret du cœur.

Un beau complexe de tête et de cœur, que ce Skirrll !... C'est bien l'homme moderne, tel que la civilisation nous l'a fait, et il méritait de nous être révélé. Peut-être quelques-uns se reconnaîtront-ils en lui !... C'est à eux que les *Pages pour l'Isolée* sont dédiées. La forme très littéraire de ce livre lui assure d'ailleurs un réel succès auprès de tous ceux qui pensent que les choses valent surtout par la manière dont elles sont dites.

Des maximes précèdent chacun des chapitres et en soulignent les intentions avec une rare préciosité. Cette méthode satisfait l'esprit sans nuire au charme des impressions vécues et notées.

Quelle est au fond la valeur de ce dilettan-

tisme consolateur prêché par Skirrll ? Il serait difficile de fixer nos incertitudes à cet égard. Mieux vaut ne pas discuter les doctrines et ne voir dans ce livre qu'un simple jeu d'esprit. C'est ainsi que devraient être toutes les œuvres littéraires. Skirrll est une âme solitaire et M. Dusonchet une sorte de Paul Bourget, moins le roman. Il recherche l'abstrait dans la pure intellectualité et se réalise en Skirrll, son ami et son modèle. Ils ne font qu'un devant l'Isolée. Tous deux veulent vivre intense, c'est-à-dire personnellement. Les lettrés ne peuvent que saluer ces deux fervents de la forme sans mettre en contradiction l'art et la philosophie.

Quant à l'Isolée, elle déclare, dans les fragments d'une lettre transcrite en tête des méditations, qu'à seize ans elle hésitait entre Cythère et la Thébaïde, et qu'elle hésite encore. « Manon ce soir, pour renaître Madeleine demain. »

Ce ne sont pas les *dilettantes* qui la feront sortir de cet embarras.

Je crois qu'avec M. Dusonchet il y a encore de beaux jours pour le féminisme !...

Pourvu que René Marc Skirrll ne sorte pas de sa tombe et ne lui reproche pas d'avoir violé la parole jurée. Ce serait un beau cas de propriété littéraire à débattre.

M. Dusonchet en serait pour ses frais de voyage en Allemagne, mais nous lui demanderions de mettre en son nom ce qu'il a attribué à Skirrll. Une belle œuvre ne doit jamais se perdre et il sait fort bien que, sous prétexte de dilettantisme et d'impressions de voyage, il nous a fait connaître l'âme allemande qui, depuis Gœthe jusqu'à Wagner, pèse sur la littérature et sur l'art français.

Si la pensée de M. Dusonchet est parfois allemande, sa tournure d'esprit est française. Incisif et sobre, maniant l'ironie comme une pointe acérée, il a la pureté des nuances et la grâce des mots.

(Novembre 1897.)

LE DILETTANTISME MODERNE

Beaucoup pensent que la musique est la forme définitive à laquelle tend tout langage intérieur. Notre époque serait donc caractérisée par un amour passionné du langage intérieur, car dilettante veut dire amateur passionné de la musique. Cette vie intérieure est au moins des plus complexes, que sa tendance soit profane ou sacrée, comme la musique, qu'elle se fixe sur une portée de plain-chant ou sur une portée de musique ordinaire, sa notation en est des plus difficiles par l'infinie variété qu'elle présente. Aussi pour soulager nos esprits, résumer et simplifier les voix de ce concert universel, ceux qui ont entrepris la redoutable tâche de maîtriser cette vie débordante ont-ils pris l'habitude de créer

des types imaginaires dont la voix contient tous les cris confus de l'humanité à certaines heures et résume les aspirations de toute une génération. De ce nombre est Skirrll, le type du dilettante moderne.

Skirrll est un musicien de la vie intérieure. Il veut vibrer à tout, tout sentir, tout comprendre. Il résume toute sa doctrine en un seul mot : « Vivre intense ». Car il a une doctrine.

Mais laissons-le parler lui-même. « Que faire, dit-il, que faire des primitives et quand même persistantes énergies, des latentes énergies qui pleurent en vous? A quoi occuper la vie ? A vivre... Développe, agrandis, agrandis encore la puissance de ton Penser et la puissance de ton Sentir. L'effort qu'il y faudra rassasiera tes énergies, ces vides et ces affamées. Prends garde de frôler l'idée sans la voir, de laisser échapper le sentiment qui s'offre. Etudie tes joies, approfondis tes joies, caresse tes joies, — longuement, voluptueusement. Sonde tes douleurs, fouille tes douleurs, agace tes douleurs, — longuement, voluptueusement. Joie. Douleur : la Vie. »

Ces paroles rappellent un peu celles de Paul Bourget, dans *Cosmopolis:* « Il rêvait d'éprouver de l'existence humaine le plus

grand nombre des impressions qu'elle peut donner et de les penser après les avoir vécues. » Mais il semble que la transposition musicale est plus nette dans Skirrll que dans les héros de Paul Bourget. Penser n'est point chanter, et c'est à proprement parler ce chant incessant sur toute la gamme des joies et des douleurs que paraît rechercher Skirrll dans sa vie intérieure. Tantôt la solitude, tantôt le cosmopolitisme lui servent à maintenir ou à développer cette vie intense que la musique seule peut traduire. Ce n'est que par une extension et presque un abus du mot qu'on veut faire du dilettante un penseur. Tant de complexités ne peuvent s'unir et s'équilibrer que dans une harmonie musicale presque inconsciente.

Ainsi donc le dilettantisme n'est pas un système philosophique, comme pourrait l'être l'éclectisme ; il n'est pas davantage une doctrine morale, ni même une simple façon de vivre particulière ; il est l'art fort difficile et fort complexe de cultiver en toute circonstance cette musique intérieure faite de la sensation de vivre. Par là il se confond, au moins dans ses origines, avec l'art de la musique, art qui comporte à la fois le plus de sensibilité et le plus d'intellectualité.

Les peuples ont toujours chanté, depuis le pâtre de la Mésopotamie jusqu'à l'arabe du Sahara, depuis le breton perdu au milieu de ses landes sauvages jusqu'à l'ouvrier des grandes villes qui fredonne en se rendant à l'atelier le matin quelque air entendu la veille. Chanter à voix basse, non seulement cela fait aimer la vie, mais c'est la vie même. Chateaubriand, dans son *Génie du Christianisme*, n'a pas manqué de remarquer le rôle important joué par le chant dans toutes les pompes et dans toutes les cérémonies. Pendant la Révolution, *La Carmagnole* répondait aux cantiques des condamnés. La voix intérieure des individus ne se tait jamais, même dans les moments de silence apparent, et dans les moments solennels cette voix des individus devient le verbe intérieur de la foule. Qu'un Rouget de l'Isle agite sa baguette, et tout un peuple entonne l'hymne commencé. Les poètes sont les chantres de ce verbe intérieur. Le vers est une musique, et la prose elle-même, qui lui semble inférieure, est un rythme amorti.

Mais si la musique fruste des premiers âges est devenue, avec notre civilisation, superbe de nuances, de raffinement et précise comme une science, le dilettantisme, qui ne

vise pas à la musique pour les foules mais à la musique intérieure, est devenu compliqué comme les conditions de la vie et appelle ses analystes et ses maîtres. L'âme est isolée plus que jamais au milieu du tourbillon et du heurt de chaque instant. Il faut quelqu'un qui lui parle et lui parle son langage, le langage de ses complexités un peu maladives et exacerbées. Il y a en elle comme un paroxysme d'individualité. Skirrll est le type moderne que nous ont révélé les *Pages pour l'Isolée*. Ce type est-il définitif? Peut-être que non, tant la face des choses change rapidement pour le dilettantisme. Du moins il est durable, car son dilettantisme ne s'attache pas aux modalités du moment mais cherche à atteindre le fond même de toutes les raisons d'aimer la vie. Il se dresse fièrement campé dans son esthétique orgueil de jouir de tout sans nuire à personne. Il est bien, par cette prétention du moins, le dilettantisme moderne.

Mais laissons conclure le père de Skirrll. l'heureux auteur des *Pages pour l'Isolée*, M. Jacques Dusonchet, qui a si finement déduit tous les traits encore épars de ce caractère : « Toute sagesse ne doit-elle pas, pour être belle, conclure sur un sourire ? Puisque tu ne peux avoir où te reposer, cultive, ô

l'Isolée, les souriantes résignations qui gardent aux lignes leur noble harmonie, égare tes pas dans Cosmopolis et sème ton âme à tous les vents. »

Qui donc pourra ressaisir cette âme, sinon l'aile de la musique ? Perdue dans la sensibilité universelle et dans l'intellectualité universelle, elle se retrouvera elle-même dans le chaste concert des voix intérieures !...

(*Décembre 1897.*)

LA POÉSIE CONTEMPORAINE

Depuis douze ans la poésie contemporaine a suivi l'évolution la plus rapide et la plus significative. Tour à tour décadente, symboliste, mystique, elle cherche à se rajeunir aujourd'hui par un retour à la nature. L'aurore du siècle prochain verra sans doute une langue plus épurée et plus forte, plus claire surtout et plus près du peuple, substituer ses sonorités viriles aux alanguissements qui caractérisent le déclin de celui-ci. C'est la poésie des robustes, le vers haut de ton et bien martelé, le lyrisme simple du clairon éveillant le matin les coteaux et les bois, le chant de l'alouette au-dessus des moissons, le vol de l'aigle, planant dans une majestueuse immobilité sur les cimes alpestres, la lumière pour tous, en un mot, qui plaira au peuple et l'habituera à se reconnaître dans ses poètes. Les accidents passagers de la langue française dis-

paraîtront avec les sinuosités de la langue allemande dont on a prétendu la surcharger; l'argot et la licence sembleront une injure aux fiers citoyens de demain ; la fausse monnaie des trouvailles littéraires ne sera plus jugée qu'un fade sadisme opposé à l'armure hautaine du français des siècles, du français immuable, fait d'azur et d'airain, la première langue du monde parce que son génie ne supporte ni obscurités ni faiblesses.

Aucun doute ne doit subsister après la lecture d'une phrase de prose française. Aussi a-t-on fait de cette langue la langue même de la diplomatie. Quant à la poésie, quel que soit le vers adopté, la phrase doit toujours se retrouver construite avec le génie français, mais au sens propre des mots l'auteur peut ajouter dans une large mesure le sens figuré. C'est l'ombre qui s'allonge derrière un beau chevalier dont les pieds libres foulent aujourd'hui tous les débris gréco-latins.

On laissera donc au siècle futur tout ce qui aura été la marque d'une époque de transition. Le génie français est un, c'est-à-dire qu'il est incorruptible. On peut le supprimer du langage humain, on ne peut le dénaturer. On peut voiler la route parcourue et nier volontairement le progrès qu'il a fait faire à la

pensée humaine. Mais dès qu'il reprend sa marche, il se retrouve dans sa pureté première. C'est un baptême de lumière qu'il a reçu dès son apparition sur le monde. Les alliages fondent, incapables de s'unir à ce métal fait pour la clarté et la vérité. Il est supérieur au soleil des intellectualités dont on veut éclairer son chemin. Les sous-entendus meurent autour de lui, parce qu'il est tout action. Tout mot français est noble, par cela seul qu'il est français, et toute phrase, par cela seul qu'elle est française, est un beau geste.

La poésie, gardienne de la langue française, doit donc se préserver de toute déformation.

Du vers de Malherbe à celui de Verlaine, en passant par Corneille, Racine, Lamartine et Hugo, il y a sans doute une évolution. Prisonniers de la forme, leurs inspirations furent diverses et ils vécurent leur époque. Mais cette forme est restée pure, en dépit de leurs propres efforts, et ils sont demeurés compréhensibles par tous, c'est-à-dire français. C'est le grand courant qui emporte une pensée unique, tandis que les poètes secondaires et les petites chapelles littéraires ne sont que les tourbillons de la rive. Là seulement où le cristal des sources s'est conservé dans sa limpidité première, nous pouvons retrouver la

pensée unique qui se transmet d'âge en âge, nous pouvons retrouver le génie français.

La clarté et la force étant les deux marques impérissables de la pensée française, nous pouvons dire que chaque fois que ces deux qualités maîtresses perdent leur éclat, il y a décadence. Il pleut dans nos âmes, pour parler comme Verlaine. Mais bientôt un nouveau soleil vient nous rappeler que la langue française est la langue des victorieux et des forts. Son verbe est un clairon matinal qui dissipe les envoûtements de la nuit. Elle ne se traîne pas langoureuse et triste comme la prière d'un vaincu, mais elle sonne haut et clair comme le commandement d'un vainqueur.

Il n'en est pas moins curieux d'étudier certaines transitions qui sont comme les alluvions qu'un beau fleuve laisserait le long de son cours, témoignage de débordements hors du lit primitif que la nature lui avait tracé. On pourrait, avec tous ces vocables, délaissés parce qu'ils ne pouvaient correspondre à la pensée maîtresse, composer un style d'alluvion.

L'entreprise a été tentée par plusieurs, non sans quelque succès parfois, et à la condition de laisser un peu d'eau française couler dans ces marécages. Mais pour quelques perles re-

cueillies dans le gravier de ces nouveaux lits, quelles scories inutiles et quel déchet des langues mortes !... Il faut fuir ces décompositions byzantines où sombrèrent les langues latines et grecques dans une irrémédiable décadence, il faut revenir à la première lumière qui créa le génie d'un peuple. Que les harpes du soir se taisent donc pour faire place à la chanson du matin !...

Le grand soir de la poésie française a commencé à la mort de Victor Hugo. Quand il eut « désencombré » l'horizon, les Myrmidons se jetèrent avidement dans la vie littéraire. La sourde décomposition à laquelle la société française était en proie depuis 1870 favorisa l'éclosion de tous les talents. Il est bien tôt pour jeter un regard en arrière, mais l'éveil de demain fait un devoir aux historiens de résumer au moins brièvement cette période.

Parmi les études déjà fort complètes et qui permettent de porter un jugement d'ensemble sur la phase que traverse la poésie, il faut citer un livre récent de M. E. Vigié-Lecoq, *La Poésie contemporaine* (1), de 1884 à 1896.

Dans une excellente introduction l'auteur reconnaît que le lyrisme est la forme à laquelle

(1) Société de Mercure de France, Paris 1897

tend la poésie, ce qui établirait une fois de plus son intime corrélation avec la musique. Il ne faudrait pas cependant entendre par lyrisme une sorte de chant triomphal. L'âme décadente, pour parler le langage des poètes, peut s'exprimer aussi en un fort beau lyrisme. De même le symbolisme n'exclut pas le lyrisme de ses conceptions et lui emprunte son mouvement pour l'attribuer par comparaison à la chose signifiée. Les élans mystiques sont aussi du domaine de la poésie et se rattachent, au moins par leur forme littéraire, au lyrisme. Il n'est pas jusqu'à cet amour nouveau de l'humanité, qu'on a appelé *altruisme*, qui ne dépende du lyrisme et n'en soit comme l'écho prolongé.

Ainsi donc tout est lyrique dans la poésie moderne. Le genre didactique est depuis longtemps abandonné, la satire ne fleurit plus, les petits vers spirituels de Voltaire ne sont plus qu'un jeu de société, le sonnet se hausse jusqu'à l'ode et lui emprunte sa fougue qu'il condense savamment en quatorze vers, le roman poétique est rare, le théâtre perd peu à peu la tradition classique du langage noble et lui préfère la prose, les récits versifiés, les monologues rimés semblent prétentieux et vides, la philosophie et l'histoire redoutent

l'imprécision trop grande du vers, la méditation poétique et la légende sont depuis Lamartine et Hugo jugées monotones, seul le lyrisme triomphe avec son envolée musicale, sa courte mais puissante extase dans un au-delà entrevu.

Quant aux sources d'inspiration, M. Vigié-Lecoq indique d'abord la nature et l'amour, ces deux immémoriales sources païennes, mais nous croyons qu'il existe réellement dans la poésie moderne des sources purement spiritualistes qui ont essayé de se faire jour sous les formes mystiques et symboliques. Le constater n'est point pour cela reconnaître une supériorité quelconque aux vers des mystiques et des symboliques. Ils ne partent pas du même principe, si l'on veut, de la même foi, mais tous les poètes se rencontrent dans l'expression définitive de leur pensée qui est le vers. C'est sur l'expression définitive de cette pensée qu'ils sont jugés sans appel devant l'art.

Ainsi donc, laissant à l'esprit le mystère de ses sources, au poète son émotion sincère ou supposée, à tous le point de vue auquel il leur convient de se poser quand ils lisent un poème, nous verrons surtout la forme plus ou moins resplendissante dans laquelle se réalise ce que Boileau appelait dans son simple et franc

langage l'accord de la rime et de la raison. Cet accord se manifeste surtout aujourd'hui dans le lyrisme.

M. Vigié-Lecoq étudie longuement la technie et la langue. Au fond des grandes querelles littéraires nous retrouvons toujours la même question. Faut-il parler la langue du peuple ? Faut-il parler une langue esthétique ? Ces deux langues existent et M. Vigié-Lecoq ne cache pas une certaine préférence pour cette dernière comme plus proche à la fois de la science et du rêve, ces deux synthèses de l'esprit contemporain dont les deux courants opposés viennent s'unir dans la poésie. Il n'en reconnaît pas moins que les divergences des deux langues créent un malaise littéraire, que les malentendus se multiplient, que la probité de l'ancienne langue est trop dédaignée, que les beautés de la nouvelle sont peu comprises.

Nous croyons que la poésie devra devenir de moins en moins une langue d'initiés, qu'elle devra se rapprocher du peuple, non pour l'imiter dans ses travers et dans son argot, mais pour l'élever à la grande langue française qui doit traverser les siècles. La langue survit aux races et aux civilisations.

En attendant que la langue française soit

devenue la plus belle des langues mortes, les poètes se multiplient et en fixent les traits essentiels par les écarts mêmes qu'ils tentent hors des voies traditionnelles. Ce qui est à élaguer du tronc prouve la solidité de ce tronc même. La sève ainsi comprimée n'en portera que de plus beaux fruits et la nature vaincue laissera plus de place à l'esprit rajeuni. Or l'unité de l'esprit français est sa première beauté.

A côté de cette belle unité M. Vigié-Lecoq a su en indiquer l'infinie variété par la multitude de noms auxquels chaque genre se trouve associé dans la poésie contemporaine. Les citer serait ouvrir le dictionnaire même de nos contemporains. Nous devons cependant une mention spéciale à un propagateur de la poésie française, M. Charles Fuster, dont *L'Année des Poètes* est une véritable anthologie de tous les chefs-d'œuvre divers que l'année a vu éclore. C'est un précieux monument qu'il dresse à la poésie française. Le dernier mot n'est-il pas aux poètes ?...

(Décembre 1897.)

LA PETITE PATRIE

ET LA GRANDE

Dans tout paysage, il y a une âme... Qui donc pourrait animer la nature morte, sinon l'âme d'un artiste ?... Le premier paysage qui frappa nos regards nous fit une âme semblable aux choses douces et belles, grandes ou sévères, dont la splendeur lumineuse fut pour nous la révélation de l'immensité. De ce premier paysage, la trace est ineffaçable. D'autres se sont succédé, mais le vase profond du cœur a gardé ce premier miroir. La petite

patrie est plus chère aux artistes que la grande. C'est du mystère de ces impressions aussi pures que vives, de cette terre immaculée que fut pour eux l'horizon du clocher natal, que s'éveillent encore les inspirations confuses, que jaillissent les effets les plus sûrs.

La grande patrie les a pris pour sa gloire ; ils lui donneront leur vie, s'il le faut ; mais à leur dernière heure, comme le guerrier grec qui se souvenait d'Argos, ils se souviendront de leur petit clocher natal perdu dans la brume du soir. On ne se bat bien que pour une idée, mais on ne meurt bien que pour un amour. Aussi ne faut-il pas séparer la petite patrie de la grande.

C'est cette petite patrie, trop oubliée aujourd'hui, que des associations provinciales s'efforcent de faire revivre. Paris n'aura que l'éclosion des talents, mais le cœur de ses artistes est fait des paysages lointains de province.

Parmi ces associations provinciales, une des plus florissantes est celle du Berry. Est-ce le souvenir de George Sand et de son œuvre qui vaut aux berrichons ce lien plus intime dans l'attachement au pays natal ? Est-ce la douceur particulière de ces paisibles plaines, centre géographique de la France, protégées par la Loire, loin des grandes secousses et des

grandes invasions, qui a créé cette unité d'âme dans ceux qui y vécurent leurs premières années ? Les paysages du Berry ont désormais le double prisme de l'art et de la nature depuis la conférence qu'a faite à ce sujet M. Coutant. Il en faudrait beaucoup ainsi à Paris pour faire aimer la province.

Mais si les paysages du Berry ont trouvé une âme dans l'œuvre de George Sand, si M. Coutant, interprétant cette œuvre, a reconnu dans chaque page la petite patrie du Berry, il s'en faut bien que l'illustre romancière ait trouvé des imitateurs. Par elle le Berry est devenu une grande patrie des lettres, son ombre plane sur cette contrée qu'elle nous a révélée. Que de provinces, à côté de celle du Berry, ne sont encore pour les lettres et les arts qu'une vague nomenclature de géographie !...

Certes l'histoire fourmille de faits intéressants sur chaque province et sur chaque ville. L'étude des coutumes et des mœurs a été poussée fort loin par les érudits, les archives de chaque commune n'ont plus pour nous de mystères, mais la grande nature, qui est l'âme des petits et des humbles, nous échappe dans son ensemble. Il faut le génie intuitif de l'artiste, du romancier, du poète pour nous dire tout ce qui berça notre enfance, pour faire

vivre nos paysages familiers, pour donner une âme aux choses. Il faut peut-être la simplicité de cœur d'une femme qui, lasse des orages du monde, vient demander son repos aux choses qui ne changent pas. Il faut surtout une grande sincérité envers soi-même. Toutes les provinces ont leurs grands hommes, toutes se glorifient de hauts faits, toutes ont leurs traditions, toutes ont leurs légendes, toutes revendiquent une haute et antique supériorité intellectuelle, combien peu ont l'âme des petits ?...

On va fort loin demander au Nouveau-Monde, à l'Afrique centrale, à l'Extrême-Orient des terres vierges et de plus purs horizons. Quelle terre plus vierge que la terre natale, celle où nos premiers souvenirs se conservent dans un azur sans fin ?

Atteint d'une soif de grandeurs, l'artiste va livrer le meilleur de lui-même aux séductions de la grande ville ou aux mirages du cosmopolitisme. Il abandonne la petite patrie, qui est sa vie, pour la vie factice de Paris ou pour l'existence nomade des chercheurs d'idéal. Il ignore que cette petite patrie, il la porte partout dans le vase fragile de son cœur ; elle lui parle, il l'entend, elle est sa première lumière, elle est lui-même. S'il la perd, il tombe à jamais

dans les ténèbres où se débattent ses contemporains.

Si telle est la fatalité de la vie moderne qu'il faille traverser toutes les fournaises pour prouver qu'on avait des ailes et qu'on planait au-dessus de Sodome et de Gomorrhe, si victorieusement on a durant tout le jour, défié les flammes incendiaires et fui, dans un sublime essor, l'immonde fumée qui les recouvre, si une défaillance n'a pas permis à l'abîme de chanter victoire, retourne, ô esthète, quand le soir sera venu, vers la petite patrie où tes ailes ont grandi. Arrive, si tu le peux, avant le coucher du soleil,

> Quand les rayons du soir, que l'Occident rappelle,
> Eteignent dans les bois leur dernière étincelle...,

regarde le clocher natal qui pique sa flèche audacieuse dans l'or et la soie des nuages, les enfants qui jouent le long des mares aux reflets crépusculaires, les grands bœufs qui balancent leurs cornes alourdies au détour du chemin, les prés verts qui s'endorment dans un sommeil velouté, les neiges qui bornent à l'horizon ce qui fut ta première conception de la vie, et dis-toi que, quand tout change, la petite patrie ne change pas. Ce paysage contenait un vide que ton activité la plus fougueuse ne pouvait remplir, ce vide

sera ton refuge, car il est grand comme le monde, paisible comme l'éternité.

L'art est une illusion qui conserve la vie par l'immobilité, disait naguère un conférencier dans ce mobile Paris. Il est certain qu'à cet égard l'œuvre de George Sand a fixé d'une manière durable la vie du Berry et que le retour à la nature, qu'on nous annonce, a déjà eu pour résultat de remettre George Sand en honneur. L'art n'est donc pas tout-à-fait une illusion, puisque cette illusion est une source de réalités et que la vie, ainsi conservée dans une œuvre, se ranime soudain dans les générations suivantes. Le temps fait son choix, et ce qui est vraiment durable acquiert une jeunesse éternelle. L'œuvre de George Sand s'est liée à la jeunesse même de la nature et a emprunté son caractère à la province du Berry. Ce qui a été bien vu, bien peint et bien dit, demeure et se perpétue par une tradition que d'autres œuvres ne parviennent pas à interrompre. Il serait à souhaiter pour chacune de nos provinces des artistes et des écrivains devant à elle seule toutes leurs inspirations.

Les monuments disent l'histoire, mais l'âme des paysages flotte insaisissable dans le rêve. Toutes les provinces n'ont pas George Sand, comme tous les lacs n'ont pas Lamartine.

Du moins toutes les provinces trouveront dans leurs associations l'écho fidèle de leurs souvenirs. C'est la petite patrie qui fait la grande.

(Décembre 1897).

TABLE DES MATIÈRES

	Pages
Préface	v
Art	1
La propriété artistique et littéraire	6
Buddhisme	15
L'Esthétique de Diderot	21
L'Esprit critique	30
Un diplomate	37
V. Leroy-Saint-Aubert	43
Crise conjugale	50
Théâtre moderne	54
La blague	59
Iconophiles et Iconoclastes	65
Critique de mœurs	71
Le modèle	79
Revues	85
Grosse Fortune	94
Théâtre	98
Rédemption	106
Le grand Galéoto	111
Deux sœurs	115

	Pages
Des éditions	121
Le trésor des humbles	131
Le sage empereur	139
Les impossibles noces	144
Fontaines miraculeuses	148
De l'histoire	153
Les snobs du criticisme	163
Simon Deutz	172
Le Chemineau	178
Notes sur A. Bruckner	181
La Vassale	190
Pages pour l'Isolée	198
Le dilettantisme moderne	202
La poésie contemporaine	208
La petite patrie et la grande	217

Achevé d'imprimer
Le trente décembre mil huit cent quatre-vingt-dix-sept
Par Emile PIVOTEAU
Imprimeur à Saint-Amand-Mont-Rond (Cher)

Original en couleur

NF Z 43-120-8

www.ingramcontent.com/pod-product-compliance
Lightning Source LLC
Chambersburg PA
CBHW071525220526
45469CB00003B/646